U0060458

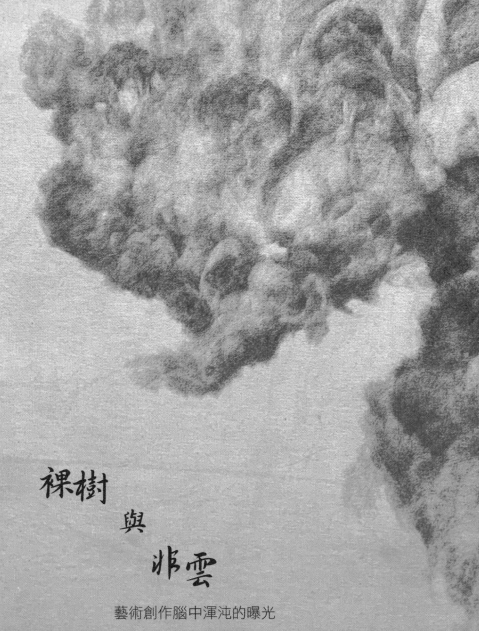

裸樹 與 非雲

藝術創作腦中渾沌的曝光

Naked Tree & Post Cloud:
Expose an artist's chaotic mind

陳 柏 源 著

獻給弟弟　亮岑

有關質性藝術的創作者

文/阿卜極 Abugy Chan

現任國立高雄師範大學美術系主任

國立高雄師範大學美術系教授

　　質性藝術是呈現「1.0藝術精神性脈絡」的開端，何為
1.0？1.0是藝術脈絡代號，「1」就是圓滿完整，一即一切，
一切即一，一切是無量的完整，大到沒有大小的大概念。從
數學的概念來說，是完整的全部。從法而言，是不二、一
如、究竟、不可說，不可思議。「•」是point，界定為小無
內，大無外，極限即是無限。「0」是三者都有涵蓋完整圓滿
的意思。因此掃瞄1.0與質性藝術成為「1.0藝術精神性脈絡」
的觀察，不是地域性、非他即我的區隔，非談人種、信仰的
差異，而是生命與藝術融會的質量，直指精神狀態的純度，
所體現出的形式語彙觀察。初步從繪畫性、書寫性、材質
性、數位性等形式語彙為座標，以視覺穿越視覺，釋放出來
生命純度的存在，所體現出的本質性藝術為旨。

　　藝術的精神性是指藝術工作者在生活中，透過藝術人文
內涵來豐富和超越當下一己的狀態，以此體現生命通透的終
極昇華。藝術精神性裡所顯現出的特質性，是無論簡樸與繁
複皆可顯出質性純一、共時性與共地性的遍在。生命就是一

種連續性的意念連串，當可以了知到實踐、體現一剎之間的當下時，生命將是自在完整（這正是通往中道思想的根本態度與實踐）。

　　「掃瞄1.0」以掃瞄的概念可做搜尋質性藝術年輕創作者的取樣，讓深具畫性、寫性、質性、數位性等形式語彙之繪畫創作者，從成長的過程彼此看得見誠意的、清明的、自醒的、透明、光采、純一、虛態等生命精神特質，在流行當中見到一個不流行的存在：「中道」，從生命與藝術的完整性而言，更具啟示性的創作意義，做為未來建構藝術精神性圖譜的基礎。年輕世代中掃描傾向明確藝術質性創作者的取樣在陳柏源之中是可見的，台灣創作者中有如高雄獎得主之范思琪、陳又仔，文化部新人獎之黃敏哲等，以繪畫性、書寫性、材質性、數位性面向為形式座標，有樸實純一的寫性實踐者范思琪，畫中寫性如春蠶細絲織心之技，精湛質性藝術耀人心。介於繪畫塑形質性的陳又仔，靜觀生活小覷的深邃，懷意侘寂消融於技藝之中引人神往。張世綸以風光映心光的繪畫語彙，由一而終之志通往生命此岸的彼岸性，步上回歸即是永恆之境。葉庭瑄捏拿材質透明性，深耕時空意念穿透情境與人心，借由山水詩意性空間隱射情意之境，解構似夢如真生命秘境，透視內在的相貌為何。梁凱棋善用材質的陰性虛膜直指真相現場，釋意從生活記憶幻化中召喚那即陌生又熟悉的原來，反扣那一直存在的另一種真實狀態。黃敏哲以低吟黑白生活記憶圖像，攝入影像邊線，著力於虛

實、陰陽交界間意象,應顯出的是生命精神的微光。而鄭秀如以數位性鏡像裝置相對於內在境相間,多重虛實交疊間顯影那原本看不見的看見,即遠且近的深度相貌。

最後在陳柏源的創作當中,他能處於複數和素意筆跡的進行式,善用圖像之象與在「意轉譯」的軌跡之間,是辯證出事物內部哲思的祕意⋯⋯。

(2020年8月7日於「掃描1.0質性藝術」之策展)

有關質性藝術的創作者

「空」想一場

文／朱威龍 CHEE, Wai-Loong

馬來西亞藝術家

　　他是一位謙卑、友善、給人感覺彬彬有禮的人，還能說出一口流利的英文。可是樸素的外表背後卻是臥虎藏龍，第一次在大學班上看到他的作品時，腦海立刻出現了一個字—「牛」（厲害的意思）。繪畫寫實能力甚至是班上最紮實和厲害的人物之一。我相信這能力需要大量時間練習才能做到，所以他能非常專注地做一件事。很多人不知道的是，除了繪畫寫實的技術之外，他對於抽象的概念也是非常了得（我和他參展時見識過）。他是一個很清楚自己要什麼，有著明確目標和實踐智慧的人。他也誠心於「佛」的教化，一次聽到他說看到宰牛的視頻後，動了惻隱之心就開始吃素，可想而知他是個很有善心的人。

繪畫能力、謙卑和善心導向了柏源的「非　雲」的創作方向，為什麼？

　　在此之前，為了向「雲」的系列作出對應，先提出我對藝術的看法。藝術是什麼？我大學畢業也得不到確切的答

案。當我在藝術史科目走過幾回時，感受到藝術那種不甘於平凡和叛逆的特性。那種「不平凡」總是建立在人之行為的極限上，所謂「極限」不是普遍狹義的極限，而是包括「用力脫離」當下所發生的事情之普通性，以另類的角度審視每件事物，最後總是導向於少數，以及與眾不同和具難度的狀態呈現。科學是把每個事物「切成」不同碎塊加以物理性的研究，藝術則是不斷探討每一件事物多層面的本質和可能性。在藝術史上，從藝術的技術表達發展到藝術的觀念性，到最後作品本身也消失了，我深深的感受到那種不斷推翻前派別，論證出新論點過程的叛逆。雖然自己學術不足所以偏向技術，我當然也認同藝術的觀念性，我個人覺得好的藝術作品必須要具備難度、力度和誠意（沒有技術也可以有難度和力度），而且可以包含人的五個「感官」。如果「動」到了極端，那時「靜」也變成很強的力度，如藝術家謝德慶等都是我喜歡的藝術家之一。有時藝術作品在既有年代和加上自己的經歷會更有力度。

陳柏源「非　雲」的系列具備了難度、力度和誠意

再以客觀的角度而論，不要看雲給人的印像是那麼的可愛純潔，它可是以高深莫測和千變萬化的姿態存在著。能如此「靠近」地表達（繪畫創作）「雲」的人少之又少，其繪畫門檻很高，而陳柏源偏偏選了這硬題材。雲具備了神秘、

靈氣和宗教哲學的氣息，所以在吸引力法則之下，雲和他必然的走在了一起。就以我個人用比較宏觀的看法來看待，陳柏源的藝術，在他個人發展著自己的「藝術進展史」中，由於他有非一般強的寫實能力（不應放棄此優勢，畢竟繪畫藝術講求視覺），所以非常精彩地呈現了雲的神韻。單單顏色的漸層和光暗就創造出好幾種畫法，看得出他不斷把自己處於技術的極限之上，用很多思考方式審視著「雲的本質」，再以自己的經歷和論述做出對照。要不忘時常推翻自己，不斷研究技術和觀念的可能性，將之脫離普遍的處境。此次的「非　雲」不但走向現代藝術，再跟上當代擅長「挪用」的腳步，由此創作思考中，探討「留邊」的窗景，處於虛與實之間的「讀　雲」和另類的重疊法的「非　雲」。主題定為「非　雲」很妙，因為雲本身不是真正的實體，加上他留白、光、和虛實之間的探討，與雲本身的特性就有很大的互動關係。

謙卑和善心看見了「空」

我個人覺得，謙卑和善心才能領悟到「空」的概念和智慧（把成見減到最低），而「空」本身就是創造力的根源。柏源打扮很樸素，除了繪畫用品，不太眷戀物質。首先，由於他能時常「關照」著自己個人（參照宰牛的故事），是個有修練和關心「心境」的人，加上對東方哲學有所研究和

對於此文化的熏陶，在這些線索的指引下本身都一定會對「空」的概念很敏銳。所以對於中國水墨上「留白」和「虛實」都有一番自己的見解。狹義的「空」是東西沒有了，但我們從佛教的角度來看卻可以很廣義，其中就有「無自性的空」。指的是每件事物都不可獨立存在，而且是雙向的。就如他在「底片曝光狀態」的篇幅裡提出感覺的非物資性，一個物體之所以存在，是我們賦予的一種感覺，事物本身並不能獨立存在。雲只是水蒸汽的一部分，下一刻又化為水，若又化為雲。如陳柏源書中提到的，我們離遠看到了雲，走進看到的可能是霧。在「非 雲給創作的啟示」篇幅裡也有提到，辨識雲有兩種記憶，一種是抬頭看見的，另一種是在限制的框物中看見的。可想而知「非 雲」是在探討著「空」的概念裡無自性和自性的辯證，虛和實之間的交集思考，主題和非主題的命名問題。由於雲只是蒸汽構成的視覺效果，不管是繪畫作品本身，被描繪的物體對象（雲）本身和視覺本身，都達到了「非」的虛實之間的含義。

在「空」的概念裡「空就是有，有就是空」。其中在異國經歷，飛機搭乘中，長期在雲頂上飛來飛去（跨國交通工具）從此和雲有了不解的緣之外，在美國作家馮內果（Kurt Vonnegut）的《第五號屠宰場》也有在劇情主線與非線性敘事中的留白部分。這不但是陳柏源本身的視覺經歷，而且探討了「沒有就是有」，書中帶領我們思考邊界的重要性。在他2019年於鴻梅文化藝術基金會舉辦的個展中，其創作的「窗

「空」想一場　　推薦序2

景系列」裡，我覺得想單單透過假的框內和框外思考，在概念上的獨立方式，不用到山水、鳥獸來直接表達風景的戶外性，這想法並不離譜，我覺得很有創意，並開啟了我們對風景畫的本質探討。

「空」的境界能讓我自己時常在不同領域「關照」到自己，以達到改變，最重要是它給於我們處於超現實和充滿創造力的一種思考。如果太過於入世，凡塵的物質享受，就會被思想固定，充滿成見，失去了彈性的創造力。「空」本身有「出世」的含義，可是矛盾性本是藝術的本質之一，要出世也要懂得入世來尋找素材。他的修養和背景本身造就了他的優勢，所以他對於「空」的概念自然就有一套見解和敏銳。對於雲的概念，他自然也注重光、留白和虛幻的重要性，所以他的「非 雲」一點都不簡單。

細心的作品

在「非 雲」裡，勾畫出的雲，運用的勞力和時間性不少，是下足了功夫和心力才能做出如此精彩和這麼栩栩如生的繪畫作品。單單欣賞運用不同材料的勾畫的筆觸已經夠精彩了。尤其是連黑色顏料的運用也有所講究，誠意上已經是一百分了。扁平的背景與充滿漸層光暗的雲之間的衝突，在加上探討留白和虛實的觀念，這些作品成功地在現代藝術和當代之間做出對話。「窗景系列」則帶給了我對於主題和影

響力之間的思考問題，風景畫的本質又是什麼？

　　在讀雲系列裡，雲的光線漸層是一反物理現象，正常的雲凹處是黑色，但作品呈現在凹處的是白色，是一種從內到外發出的光，感覺是閃電的效果，成功的做出了詭異的狀態。而在「非　雲」系列的技法，一層層顏料的重疊，也用電腦重跑這效果，會用電腦程式的會感受到那種有趣性。也證明了他擁有勇於創新和突破界限的膽量。就這一點，他往後可能出現更多當代作品。

　　依年輕一輩的創作者而言，了解陳柏源履歷和作品的人，都知道以他的繪畫寫實能力，絕對可以創作出畫面上更複雜的效果，以得到普羅大眾的欣賞，但他反其道而行，創造出「另一個世界」。我認為當一個人的修養和能力越是進步和紮實，就會越返璞歸真，讓形式越簡單，裡面的思想世界卻越強大。「非　雲」就是他成功的例子。謙卑、善心，加上實力，即是真善美，其前途和潛力無可限量，拭目以待！

給讀者的話

　　我在2014年從印度和泰國返台，經歷了十年多的海外生活，也索性走向了藝術創作這條路。而開始會動筆書寫這本《裸樹與非雲》是因為本身做為一位藝術創作者，其實很少看到關於類似對渾沌的，個人發現，在做統合性表達的書籍。這本書大致上彙集了一點現象學、存有論、心理學到一個人的呢喃等。通常在一本創作相關的創作論文中也很不適合出現過度私語化的語言或者是太感覺性的描述，在市面上所看見的藝術相關書籍大多是針對形式教學或藝術史風格介紹的探討，鮮少有屬於創作者自述的對日常生活與藝術的發現，或者從創作者本位角度在釐清、對峙和消融的思考軌跡。大致上創作者傾向於用作品的展示以及製作的成果來結束或代表自己一時的創作想法和脈絡。我們時常在藝術中所使用的攏統字眼，包括情感、感覺或意象，但卻喜歡躲在這些字眼的背後把表述的機會給模糊化，甚至是不想或未試圖在做逐步的反芻，很容易就落入一種為抒發而抒發的創作方式，所拓展的面向與版圖又相對會過度的單純化。

　　然而在當代藝術的主流當中，對這種以個人獨白或個體戶出發的方式又相對不被重視。對於個人式的，以及擅於對感性經驗發聲的繪畫，漸漸不足以解決或表徵這個數位資

訊時代的時代性，因此繪畫經常被看作是從對外界的關注退回到了一個好像是給關心個人自我的創作所使用的媒介與方法。雖然在當代藝術中鮮少看到純粹以繪畫做為媒材的表現方式，但這個繪畫卻又是處在一般大眾或藝術媒材整體接觸和使用的大宗。我們在不斷地關心環境與社會政治結構的同時又有多少的時間是真正拿來關注個人細部的變化？這個面向出現在存在的終極關懷中將有更多的探討。又或者，繪畫本身就只是一種擅於表述個人情感經驗的或自我關懷面向的系統？我們可能只是藉由材料的不同，和符號建構的不同去擴大檢視整個社會、權力結構或環境的微觀批判，也或許我們只是藉由材質的不同在抒發個人心情的關懷，逃避對外的接軌也逃避關心個體的心態發展。我們眼睛長在外面，它合理的應該要看的是外面和外界，它要透過外面以及手操作的建置，如物體、藝術品等來回返去看到內部的自己。

在台灣近幾年教育部針對台灣大專院校相關科系報考人數與申請的數據當中，看見藝術相關科系有逐年攀升的趨勢，不過在整個藝術相關產業與大專院校相關科系生的接軌又相當脫節。藝術文化有透過不同的方式落實並在高校中普遍散開或提升了學生對它的重視，掀起一種以興趣為導向的投入，開始願意直視藝術創作的研究或藝術相關文化產業的投入。在當代藝術發展不斷走向一種精英主義化的過程中，其深度的探索與複雜的文本也不斷地讓自身拉開了它與大眾之間的距離。從普遍大眾反應對藝術的看不懂成為殘酷的事

實外，間接演變成現在對藝術的不感興趣和不想了解當作看不懂的藉口來表態。本書或許也並不是一本較好讀懂的書，因為揭示是作為本書較重要的目的，揭示腦海中的渾沌也並沒有什麼可懂的作用。另一方面不光是藝術的定義是極為模糊的，因此書中也化約在繪畫的範疇，除了藝術本身的模糊外，創作者做為個人因素的部分也相對渾沌，且往往是在尚未明白之前就啟動了創作的行為，產生相對於實驗性的目的。故去揭示和曝光一個創作者腦中的渾沌是相當難以系統化的，從這方面來說或許是不好理解的但卻是精彩的，或許是相當理性好懂的同時也可能是無趣或無意義的。也許這本書可以做為在搜尋相關創作思考上的援助和一些相同感受的人在搜尋的一點創作意義與經驗分享。

　　相當感激來自各界的聲音，從我2014年開始在Instagram上一邊創作，一邊思考創作，一邊以有感而發的方式寫些文在限時動態上，受到來自各種領域人士的支持，也受到馬來西亞地區從事藝術相關人士和好友等回應，以及師長的鼓勵等，對於我在藝術創作上的表述貼切而給予肯定，也或許這種語言能把艱澀複雜的藝術思考傳遞給大眾，除了彙整過去六年多來的許多思考外，也做了統合性與系統化的整理，在閱讀上希望能傳遞更多的訊息外也讓在搜尋這方面系譜之人能夠有所參考。

柏源寫於高雄
2020年7月27日

目錄
Content

底片曝光狀態

創作是某種客觀化或外在化的呈現，而我們透過這些外在化的過程形式來讓自己釐清，認識那些本要處理的情感，這可稱作內在的整理，我們藉由外在化的投射方式來認清或曝光那些封存在內的諸多感覺、感受等。

我相當感興趣的其中一件事就是距離，距離一直存在我們當中，但它很難被做為一個主要針對的對象去具現或符號化地展示，因為它過於真實也過於生活化。在我們的自然生態裡，雲其實是一個時常可見與變化多端的對象，雲除了它自然本質上需要距離來辨識之外，正因為我們近觀它是霧，我們要退到一定的距離之下才能看出它是一朵雲的形狀，而身在雲當中其實這麼近的距離我們什麼也看不到。

　　第二個原因是我在來來回回的飛機上，從小便不斷隨父母親移走於印度與泰國，我的交通工具是飛機搭乘，尤其是每次從台灣要到新加坡轉機才能到印度清泰（Chennai）的居住地。在飛機上，我作為一個遊客的移動者，占了我生命經歷中很大的部分。又曾有幾次搭上了幾班航空在颱風上空中盤旋的經驗，雖然沒有嚴重到報上媒體新聞事件，但因此搭乘這個經驗是一項與我跨越國度與國度之間的方式。而機窗外的雲是一個跟者我生活移動，有很特殊的一種約定。往往我們會用「感覺」這個詞來述說許多種種不同和重疊的生命情態，但「感覺」這個詞是一個很攏統的主觀用語，它屬於一種物質性的認識行為，但又分享了一點非物質性。當我們對外界的事物形成一種「感覺」時，它其實就是一種雙向的發現，或互相地被認識，雙方其實都保有原狀。那一次在颱風中搭乘飛機的經驗就讓我有了些感觸，一次晚上從印度清奈在新加坡轉機搭班機返回小港機場的途中，班機在小港機場上空正遇到颱風登陸，在應該改道別處機場降落時，機長採取了有把握地穿越颱風直接

降落的決定，造成機內在穿過颱風下降過程當中相當不穩定的
劇烈震動。再加上我以前的身體體質，在每一次飛機搭乘的上
升與下降時，耳朵都會因氣壓變化的影響痛到需要縮緊身軀摀
住耳朵，以很難受的儀式在面對每次上下空中的搭乘。我也在
那時從窗外見到了很詭譎、烏黑、閃爍的雲，當時因為手機的
飛航模式尚未盛行，在摀耳的情況下也沒辦法拍照，檔案未曾
被記錄下來過，所以變成身體的感覺與視覺記憶，全部濃縮在
那片雲當中。

　　最主要的是我們既定的白雲，飄然輕鬆的姿態，竟然
可以變成詭譎可怕，造成飛機劇烈影響的樣貌。作為「感覺
者」本身也很像一次發現自己就是那個「感覺」的當事者。
所以當我回頭再觀看雲的時候，或者我在創作繪製一幅風景
的時候，雲其實都帶有了一種特殊性，像是一個活的層次。

　　作家郁沅曾有一段的形容「外感應[1]」：「頭腦中的物
象，即事物的表象，只有通過人與外界事物的接觸才能獲
得。外感應中強烈地打動文藝家的事物，被文藝家真切體驗
過的生活，就能在文藝家的腦海中留下深刻的印象。[2]」這般
形容其實與我在上述的搭乘經驗中相當相似，它都是一項受

1　郁沅著，《心物感應與情景交融》，南昌：百花洲文藝出版，2017，頁
　　114。外感應是面對審美對象主客體感應，它是一種審美的社會實踐，是多
　　數人在生活中經常發生的，但常常是不自覺的，比如流連山水景色，欣賞草
　　木蟲魚，觀看時裝表演。

2　《心物感應與情景交融》，頁115。

到外在因素所影響，在受到物象或者說是那令人印象深刻的畫面，透過伴隨著身體上的痛苦感，形成一種可以被打動的事蹟。然而我本身在未記下任何當時檔案，透過類似於繪畫這種平面媒材，我能去喚醒那份存在點，由視覺、回想與接觸，重新讓印存的畫面曝光。這猶如一位第一線的攝影師，對其所攝之對象，在按下快門時，他的存在是兼收的、雙位性的在該情境之內，又同時處於該情境之外的狀態。而我藉由創作試圖以繪畫中雲的視覺表現，在重溫與超越那個曾經出現的自己[3]。就如同上述提到的形容，這種通過人與外界事物的接觸，我們可以很簡單的用「感覺」這個統括性的詞彙來指稱，但我們在視覺藝術當中，甚至於音樂表演也是在處理「感覺」這塊非言語性的表意系統。不過當我們在面對文字書寫，就如同一本創作自述，書寫者或創作者也很喜歡在文字當中運用「感覺」的字眼來帶過一段可以更深度地試圖把內部狀態外顯的機會。感覺其實就是一種無法被言語說明清楚的對象，因此才往往被賦予一個較感性的，或者較感性經驗的地位。

這原因在於感覺本身就處在一種未曝光的底片狀態。它就跟底片一樣，是某種印存在身體內部的可知但不可見的對象。知名印度瑜伽士薩古魯（Sadhguru，1957–）曾形容我們

3 陳柏源，《非　雲》，國立高雄師範大學美術學系創作組碩士論文，2020，頁4。

的皮膚，在表皮之外的地方叫外面，我們皮膚表皮之內的地方叫裡面，而我們的眼睛是長向外頭的，我們看到的是外部的世界所以我們看不到自己的內部，因而我們只能靠感覺去感受那個「裡面」：「如果現在有人碰觸你的手，你可能會認為自己正在感覺他們的手，但事實上，你只是在體驗自己的手被碰觸所產生的感覺，整個體驗都包含於內在。人類所有的體驗百分之百都是自創的。[4]」所以我們如何聲稱我們了解自己？更何況是了解一個自己內部的感覺，這種狀態是跟「外顯」（external display）的矢向性有所不同的，它是一種「內顯」（internal display），也就是顯示於內部但是眼睛無法看到的，也同時是無法被外人所知覺到的地方。因此我們也可以說，視覺藝術所處理的對象往往是一個「外顯的內隱」，正因為內顯是不可見的狀態，把這些狀態以藝術的方式視覺化，就如同存在於底片的東西，曝光而使之慢慢顯現。

　　如上述列舉的第一線攝影師一般，尤其我們常在國家地理頻道（National Geography）的影片當中看見攝影記者（photojournalist）或攝影者如何去等待和捕捉一些野生動物、昆蟲或稀有生物的影像一般，他們的狀態雖然是一個外來的介入者，不過其所攝的對象，例如鳥蟲類等，是一個需要融於其中環境，依據運氣和時間，才會出現的。當這位攝影者在

4　薩古魯著，項慧齡譯，《一個瑜伽士的內在喜悅工程：轉心向內即是出路（Inner Engineering: A Yogi's Guide To Joy）》，台北：地平線文化，頁42。

底片曝光狀態　　*Chapter 1*

按下快門的同時，他的存在是兼收在該情境之內，同時又需要游移在該情境之外的狀態。這種游移在雙位關係的處境，其實也跟我們創作者或一般平常人與人在眼神交會時是相似的。中國偉大也很普及的老莊思想中，就有莊子「物化」的概念存在，最著名的例子即「莊周夢蝶」。其實說起來老莊思想很普及，也經常被大多數人掛在嘴邊當經典一般在說教，因為實際上大多數的人是知道的，但往往跟當代藝術的形態一樣，太過於深奧玄秘的語言，不好懂則是最導致一般大眾不感興趣的枷鎖。我們可以見到成功的闡述老莊思想的學者徐復觀（1904-1982）如何解析莊子的「心齋」，把心的作用當作鏡面表象的反射，莊子在《德充符》有一文：

> 人莫鑑於流水而鑑於止水；惟止，能止眾止。……勇士一人，雄入於九軍……而況官天地，府萬物，直寓之骸，象耳目，一知之所知，而心未嘗死者乎。[5]

　　看上去相當長的一段文，但其意頗深，不過此處推向「物化」的概念，即「一知之所知」的「一知」，在徐復觀的論點中表明：「此可知『一知』即是『靜知』。所謂靜知，是在沒有被任何欲望擾動的精神狀態下所發生的孤立性的知覺。此時的知覺是沒有其他牽連的，所以是孤立的，所

5　徐復觀著，《中國藝術精神》，台北：臺灣學生，1966，頁81。

以是『一知』。因為是在靜的精神狀態下知物，所以知物而不為物所擾動。知物而不為物所擾動的情形，正如鏡之照物。[6]」這是莊子在揭示的精神狀態，是種靜止無紛擾慾望的狀態。雖然跟創作的狀態不一定是相同的，但在這個「一知」的情況下是顯見於底片曝光的雙位性：「實即藝術精神的主客兩忘的境界。莊子稱此境界為『物化』，或『物忘』。[7]」

蘇東波（1037-1101）曾對另一位畫家文同（1019-1079）提到：「文與可（指文同）畫竹時，見竹不見人，其身與竹化。」因文同本身是畫墨竹的，而蘇東坡讚許他畫竹到了「象外」的境界。然而這是古人幾千年前還　育著一種高逸的生命情懷，因此落實在莊子的物化概念上是相對貼切的。不過在我們的時代，普遍已經不存在這種高逸風格的生命形態，當資本主義的出現與物質慾的開放性做媒合，我們的時代關注的焦點已轉向不同的生命形態。儘管是中國古代莊子《齊物論》等類似於某種情景交融的境界或姿態，回到「感覺」本身，此處亦傾向於相近同時期古希臘的哲學家亞里斯多德所提到的「綜合感」（sensus communis），指成為可意識到物跟主體同時的感知形態：「becoming object conscious

6　《中國藝術精神》，頁82。
7　《中國藝術精神》，頁88。

and subject conscious」。[8]感覺者感知到自己是那個在感受與被感受到的共同性。也可以說像上述第一線的攝影記者的雙位性，形容攝影者把自身與環境一同攝於照片當中，雖然我們很可能從照片中看不到攝影者的身軀，但我們卻能從其角度的位置來看見他的現身。

　　此處所分享的非物質性，其實就是暗示像情感、情緒、感覺這種不可見的表意範疇，亞里斯多德會用「非物質性」來形容這些東西，想必也是理解到我們受到外界刺激因素，而發展於內部的留存，是難以被一個個單一獨立對象化來分開。因為它們（指感覺）是全部混肴、渾沌地交融重疊在我們大腦中的，如同蘇珊·朗格（Susanne K. Langer，1895–1985）提到的，我們的語言再抽象也抽象不過這些感覺本身，因為它們無法用一種語詞來表述清楚：「只有那些最為激烈的感覺才可能具有名字，例如『憤怒』、『憎恨』、『熱愛』、『恐懼』等等。而這樣一些感覺又被大家稱為『情緒』。然而在我們感受到的所有東西中，有很多東西並沒有發展成為可以叫得出名字的『情緒』。這樣一些東西在我們的感受中就像森林中的燈光那樣變幻不定，互相交叉和重疊。[9]」不過，當我們能夠從森林中的燈光使之曝光，或者經驗自身存在的認識，我們同時也會在短暫的從那片變幻不

8　曾仰如著，《亞里斯多得》，台北：東大出版，頁220。

9　Susanne K. Langer著，滕守堯、朱疆源譯，《藝術問題（*Problems of Arts*）》北京：中國社會科學出版，1983，頁21。

定的森林中獨立出來，形成一顆「裸樹」。

　　這也就說明了非言語的訊息會轉換到藝術範疇的媒介中，如繪畫、舞蹈、詩歌、影視表演或音樂等形式來進行發聲。在某種心理層面來說，人類透過這些形式符號的轉化就可以算是一種滿足慾望的方式，但它不一定是情感性的，或為抒發而抒發的。同樣地，這些會同時說明藝術創作的表現往往是無法用言語邏輯的堆積來呈述的，因此才會出現所謂「看不懂」的這個較為理性回應的因素。絕大多數的藝術創作表現是在感覺的，或者在玩結構上的背反，企圖從可解讀的層面推向更深邃，更難以解讀或未知的途徑。

　　當代藝術走向對土地的關懷、社會脈動的關注、環境與歷史等生活上與人類經驗相關的跨領域議題，成為當今重點關注的趨勢。在國際性的德國文件展、泰納獎，再看到台灣的雙年展與北美館等策劃的展出，以及高美館以2019年「太陽雨」的策劃等皆一再呈現一個藝術發展走向多元生態、在地歷史與跨領域相關的回溯。這個現象跟所謂全球化（globalization）的議題有關，也就是透過藝術的平台作為打開邊界的關照，全球性議題在藝術的關照中是跨越國界的。第二個現象就是數位媒體的時代來臨，所有的紙本資料都能快速地被檔案化做記錄，發光的螢幕閱讀也常態化，並成為比紙本閱讀更方便也更搶眼的介入。人們的閱覽習慣，從紙本到會發光的螢幕有了巨大的轉變，這也同時足以影響到觀眾閱覽藝術的形態。不過這些種種諸多現在的趨勢與某種未來性

的意象都針對著處理個人生活日常與個人感覺的，或個人感受的關注在整合調整，也就是越能達到較寬廣的處理面向去和社會連結，則就越具有某種普及關注的主導權。那我們不禁要想，到底藝術是如何與社會建立關係？建立關係的是藝術還是人？以及當人參與某些社會性的事件，他到底是透過社會參與的身分還是具有某些以藝術創作作為前提的操控？再者，藝術可以做為一個有效地，在社會中個人在透過創作互相交集和發聲的平台嗎？但藝術作為對社會挑戰，批判和抗議的工具，它的有效性是持續被打上問號的。藝術是否可以或有足夠的影響力來造成或社會改變，或有效的進攻，它的執行力是否充足？藝術大多被理解成一種想像，並對現實來造成一種質疑的作用，雖然藝術的表現賦予了極大的時代性，但藝術作為一種意識形態上的社會關懷或批判，與藝術不去作為一種社會判斷與批判上的方式，其實都不具有差異，獨厚某一方並不會成為「更像藝術」的可能，或取得某種藝術的主流正當性。因此，藝術是什麼，以及藝術的價值是什麼，會成為一個非常具有討論空間的地方。在藝術當中，即使是在向社會進行挑戰，進行關懷，面對的雖然是一個群體，不過面對者本身和出於關懷的意志本身，其實還是那個以個體為單位的創作者本尊。他所進行某種本位的關注和他趨向的創作意志，都是由創作者的位置出發，除非是群體的、團隊的跨域整合方式。藝術創作會是一種「敞開的個人」，類似於學者陳傳興「群我」的概念。他首先關注的或

許是外在的社會環境、人倫道德、結構政治等的問題，不過當他回到創作主體時，他也會意識到一個個人的立場或立足點，這個立足點會被放大，因為本位主義在作祟，跟所謂只關注個人情感與封閉式的個人世界是兩種不同的面向。

我們習慣地把感覺的諸多因素歸屬於感性經驗，我們會發現這種習慣在藝術創作中會成為某種需求。多數的生活日常或內在情感是封閉在我們內部而處於渾沌的狀態。如同我們發現親人離世，我們會處在多重複雜的情緒交雜的情感狀態，而當我們具體要談論到這位離世親人時，我們的情感就會慢慢對焦到一種情緒中的沉澱，即悲傷。藝術在傳遞情感的結構是雷同的，就像我們需要把事情重新用身體操作紀錄的方式在紙上抄寫一遍一樣，我們才能夠重新理解一件事情（或一種狀態）。創作是某種客觀化或外在化的呈現，而我們透過這些外在化的過程形式來讓自己釐清，認識那些本要處理的情感，這可稱作薩古魯的「內在的整理（inner engineering）」，我們藉由外在化的投射方式來認清或曝光那些封存在內的諸多感覺、感受等。同時，在藝術創作上，這往往具有最直接的抒發性，不過抒發的不能作為所有的創作結果，因為這個過程缺乏理性的部署，也即是「思考」的存在，抒發不能永遠當作一種創作的結果，而應更往前的反思這個整理與部屬的過程，這是否就是你要處理和解決的問題，還是它只是你種停滯在發洩狀態的形式而不自知。

CHAPTER 2

貝克辛斯基的烏龍

於1998年一場事故中，讓他經歷了一般人無法想像的
經歷，而產生了後期令人費解的恐怖作品。那次事故
讓他心臟停頓了數十分鐘，當心臟恢復活動後，他便
就成了植物人，而後來一年後他突然奇蹟般的甦醒，
且身體全部機能也奇蹟般的康復。就在此後他出院便
開始創作類似跟死後世界意象相關的作品。

描述的死亡

　　在當代藝術的領域當中有相當多的藝術家在處理的是與自然生命、泛靈論、超驗的或跟死亡或死後世界相關的主題。其中最著名的是英國藝術家赫斯特（Damien Hirst，1965-）的「自然歷史」系列，透過一種文物的展示方式以甲醛保存動物屍體，置入在玻璃櫃當中。以及包括歐洲19世紀寫實主義對於諸多事件性的真實紀錄在繪畫上出現了對死者直接性的描繪紀錄。死亡的議題在藝術中層出不窮，在中國出現的許多相關報導，融合繪畫與死後的連結，經常被組合成標語性的新聞報導或相關文章，如由《*Chinese Art Digest*》張朝暉撰文的〈繪畫死亡後的畫：看方天園的畫〉，新聞標題如：「波蘭著名畫家去地獄遊1年後用畫筆描繪地獄形象[10]」、「人死後的世界真的存在？看看畫家還原的空想死亡世界[11]」和「韓國女畫家經歷地獄畫出恐怖景象[12]」等，雖然死後的世界我們無法考證，但這卻也反映了不只在歐美

10 自札西達吉撰（2011.9.25），波蘭著名畫家去地獄遊1年後用畫筆描繪地獄形象，痞客邦部落格，（2017.1.13閱覽），網址：https://jan51511.pixnet.net/blog/post/162978470-波蘭著名畫家去地獄遊1年後用畫筆描繪地獄。

11 自奇葩的地球小組責編（2016.11.05），人死後的世界真的存在？看看畫家還原的空想死亡世界，每日頭條kknews（2017.1.13閱覽）。
　網址：https://kknews.cc/zh-tw/culture/re9kb4n.html。

12 自夏雨荷責編（2017.1.31），女畫家經歷地獄畫出恐怖景象，阿波羅新聞網（2020.5.30閱覽）。
　網址：https://hk.aboluowang.com/2017/0131/874528.html。

地區，在我們華人地區當中是頗為關注此方面的議題與「繪畫的功能性」，對繪畫展現第一線感受的作用起了如實的興趣。

其中最具爭議的是由中國當地發佈的新聞來源，把死亡意識相關的類似作品與波蘭藝術家貝克辛斯基（Zdzisław Beksiński，1929-2005）的事件做結合。以貝克辛斯基在一次事故中短暫死亡的過程中穿越了跟死後世界相關的領域，在他復甦之後便針對該經歷如實地描繪死後景象之畫作。這方面的考證相當缺乏，引起諸多藝術領域人士之質疑，在國立臺灣藝術大學美術學院的研究者茆明泰之《論濟斯瓦夫・貝克辛斯基作品中的黑暗美學》裡做出了研究與澄清，我們亦可找出新聞中以貝克辛斯基自稱1998年的事故年分和他死後世界相關的作品作畫年分有些差異。雖然是一個莫大的烏龍，不過這樣的議題卻帶給讀者以及我們一點匪夷所思的思考性。因為人眼以及科技之眼在各地的當地本土文化中有相關差異性的表現，科技目前還無法做到對於無色世界（佛教用語）和超驗的因素做直接的紀錄與判辨。

除了在華人文化中的「陰陽眼」之外，或我們從高雄市立美術館策劃的《太陽雨》和《刺青—身之印》展覽中除了看見刺青跟神祕力量有關的因素，以及如東南亞地區印尼藝術家FX Harsono的作品《骨墓紀念碑》（2011）當中可以想見我們人類對於死亡意識、生死意識或死後世界面貌的未知感到好奇和恐懼。再者，死亡是無法被定義的因為沒有人

能有體驗的籌碼:「人類語言裡的語詞大多指涉我們經由身體感官經驗到的東西。然而,死亡是在大多數人們意識經驗以外的東西,因為幾乎沒有人曾經見識過它。[13]」我們只能直視對他者體驗死亡的過程中去界定一種生命終止的形式,但又有如同我們在貝克辛斯基的烏龍事件中發現,這種所謂的「死亡經驗」如神祕主義的科學家史威登伯格(Emanuel Swendenborg,1688–1772)甚至寫了一大本著作《天堂與地獄(*Heaven and Hell*)》(1758)關於他類似於瀕死的經驗,數量諸多,此狀態使得繪畫再現功能的發揮有些可以引起我們思考的可能性。

死亡確實是每個人都要面對的和必須接受的事實。不過從古至今,我們都信仰著一種古老的傳統,並且在以佛道教為大宗的華人世界裡,都相信人體在生命功能終止之後還會以另一種無形的形式繼續存在,並發展出此種形式的某種想像國度、實際儀式和祭祀等。在科學的視角中,人的身軀或生命形式一但消滅就是死亡。哲學家柏拉圖亦分析過死亡,在他的看法中把人的形式分為物質部分,也就是人類的身體,與非物質部分,也就是人類的靈魂,而死亡就是一種脫離開物質部分以及跟物質世界相關的方式,甚至從這種形式的觀察提出了關於實在界本身的思考:

13 Raymond A. Moody, Jr. M.D.著,林宏濤譯,《死後的世界(Life after Life)》,台北:商周出版,2012,頁43。

在物質世界裡要解釋死後世界，會面臨兩個困難。第一，我們的靈魂被囚禁在物質的身體裡，因此他們經由感官得到的經驗也有所侷限。視覺、聽覺、觸覺、味覺和嗅覺，都會以各自的方式欺騙我們。在遠方的物體儘管很巨大，我們的眼睛卻像它們看起來很小，而我們有時候也會聽錯某個人說的話。這些都會導致我們對於事物本質的錯誤意見和印象。因此，我們的靈魂必須擺脫感官的扭曲和差錯，否則就看不到實在界本身。[14]

在古老的傳統裡，如古埃及對於死亡的形式與形體保存是頗為重視的，甚至有《死者之書（*Book of the Dead*）》是死者在儀式當中祭司用來詠唱咒文的書。自古埃及便相信保存肉體（ka），靈魂（ba）是可以再生轉世復活的，這依據又有關他們對於人類組成的方式的理解：「古埃及人相信人除了外在軀體（sah），還由五種元素所構成，即『阿赫』（akh）、『名字』（ren，仁）、『影子』（shuwt，舒特），以及『巴』（ba）和『卡』（ka）。[15]」這些元素所構成的人體是相當有趣的，我們在藝術創作上都經常看見某些

14 《死後的世界（Life after Life）》，頁149。

15 並木伸一郎著，楊哲群譯，《死後「審判・輪迴・瀕死」之謎（眠れないほど面白い死後の世界）》，新北：繪虹企業，2018，頁17。

主體是根據這五大元素領域的方式在做創作的，因為藝術是一種人文並且是以人為本的或是關懷人性的領域。對於西方世界的基督教來說，縱然死亡是種懲罰，但只要信靠上帝，死後並非是被遺棄：「人死後的靈魂，由天使牽引接受神的審判後，依照生前的行為，會依優劣分配到『天國』（the Kingdom of heaven）、『煉獄』（Purgatory）、『靈薄獄』（Limbo，地獄邊緣）、『地獄』（Gehenna，火獄）等四個不同的世界。[16]」《新約聖經》是耶穌基督出現之後，其所表明的是藉著耶穌基督的替人類贖罪，釘上十字架處死和再度復活，帶來了恩典的救恩。而人們只要藉著對耶穌的恩典，就可獲得救恩。而天主教則認為死亡是一個通往永恆的生命，他是一個生命的轉換到一個永生的生命形態，故天主教認為死亡並不可怕但人人必須去面對它。

東方世界的大宗：佛教，對死亡相較於悲觀，佛教認為死亡是一個業力的輪迴不到達無餘涅槃是沒有所謂永恆的去脫離生與死的形式。故佛教特別重視生前個人福德的修行，因為佛教認為死後的對象只要存有任何貪念、怨念以及執著，此對象會因為該念（業力）而被引導到另一個生命的開端，重新開始因果循環，稱為「六道輪迴」。然而印度教則跟佛教略微不同，印度教主要還是保留古代吠陀教的思想，故印度教對死亡觀的認知上也相信輪迴，但印度教認為是個

16 《死後「審判・輪迴・瀕死」之謎》，頁23。

體的靈魂在輪迴而不是業力的驅動，並且更多強調《奧義書》中每一個生物的「梵我（Atman）」，為一種永恆的存在貫穿於轉世中的生命體當中。伊斯蘭教對於死亡相對是積極的，伊斯蘭教認為死亡只是從今生過渡到後世的一個階段。這是伊斯蘭一個很重要的基本信仰，相信在世界末日，每個人都會復生，並在真主的跟前接受審判。在原始民族中，分布於中北亞的薩滿教（Shamanism）存在著原始色彩的「三魂一體」死亡觀：「『三魂』信仰被世代承繼著。各民族對『三魂』的稱謂有所不同。滿族分三魂為命魂（滿語為『發揚阿』）、浮魂和真魂（滿語稱『恩出發揚阿』）。[17]」由維繫生命基礎的命魂，可暫時脫離生命肉體而游移於外，如作夢的形式的浮魂以及具有永生不滅的轉世作用的真魂組成的。我們看見宗教總是對死亡抱有極多的說法與預言，然而宗教對死亡通常都彰顯地獄和天堂的二元論思想，是使多少畫家和創作者為此想像而畫了多少名作。其他如同美國個人主義思想家愛默生（Ralph W. Emerson，1808–1882）的詩句提到的描述：「我們通常稱為人的東西，也就是那吃吃喝喝、栽培、計算的人，並不像我們知道的那樣代表自己，而是在錯誤地代表著他自己。我們尊敬的並不是他，而是靈魂，他只不過是靈魂的器官。[18]」死亡就像是回歸大自然，回到那個

17 富育光，郭淑雲著，《薩滿文化論》，台北：臺灣學生，2005，頁28。

18 Ralph W. Emerson著，蒲隆譯，《愛默生論人生》，上海：上海人民出版社，2013，頁87。

貝克辛斯基的烏龍　　*Chapter 2*

土裡如同回到母親的肚子裡一樣。死亡是一個只有個體本身可以知道的經歷，無法傳遞也難以窺探。宗教讓死亡充滿了更多想像與預言，對於死亡它絕對是一個抽象不可思、不可議也不可見的領域，這種因素確實能夠激發腦海中的想法與想像。這樣的想像除了帶給多少藝術史上的畫家靈感，也是帶給了繪畫從一種不可解釋的，或不可言說的領域出發，因為不管作品的產出如何都無法去印證它，就如同形而上畫家莫蘭蒂（Giorgio Morandi, 1890–1964）企圖在描繪物體背後那種形而上和特別的經驗是很類似的。

促使畫家描繪死亡的因素

在19世紀中葉的歐洲逐漸掀起的走向寫實主義潮流中，也可以見到許多畫家針對死者在做客觀事實的描繪，如馬內（Edouard Manet，1832–1883）的《死亡的鬥牛士》（*The Dead Toreador*）、莫內（Claude Monet，1840–1926）的《臨終時的卡蜜爾》（*Camille on her Death Bed*）以及杜米埃（Honore Daumier，1808–1879）的《1834年4月15日特朗斯諾南街》（*Rue Transnonain le 15 Avril, 1843*）等，皆針對了感知的客觀描繪、社會環境與市井小民的描寫、事件性的即時性和政治意涵的環境陳腐做了帶有死亡意識或社會百態真實性的紀錄，成為一個小型的社會觀察家。這個脈絡來自於對中世紀「聖殤」建立起的死亡儀式或對於死亡的抬舉，在舊有的世界觀

裡古老傳統的審判、地獄與受難等的思想，在19世紀逐步受到挑戰，尤其是當工業革命之後對於現代化生活的進程、階級的問題以及不穩定的社會形態，都導致了對死亡產生了不同的觀點，認為它是平凡無奇的、單純的或常態化的現象。在此之後不斷平凡化死亡，思考死亡的價值，也是某種去神聖化（desacralization）的態度：

> 對十九世界中葉偉大的改革者、社會觀察家、小說家及藝術家而言……人間地獄，由貧民窟及工廠、磨坊及礦坑所構成的人間地獄，由人的墮落及靈魂孤立所構成的人間地獄，並非經由任何特定的個人過失或以一審判形式而被強加在一特殊的階級或社會團體成員——簡言之就是工人階級成員——之上……。[19]

　　這種從中世紀的轉變，到以想像和情感對死亡感受的象徵主義來說，寫實主義對於客觀經驗事實的描寫是一種關懷式的紀錄，也就是說寫實主義通常不帶有過度超驗的或超越客觀事實的認知去揣摩編造：「與死相關的靈視或狂迷經驗，在寫實主義作家或藝術家看來，絕不可再被視為是一超越日常生活經驗之上、之外的真實，而必須與真實截然分

19 Linda Nochlin著，刁筱華譯，《寫實主義（Realism）》，台北：遠流出版，1998，頁121。

開，不可與真實混為一談。[20]」從原本宗教中對於死亡的定義，在現代化生活中我們可以不斷地追問死亡的意義，並從中表現人性的異化，突顯了生活中的諷刺性也涵蓋了我們的絕望情感的體驗、恐懼情緒的探索以及直接性。

從瑞士畫家勃克林（Arnold Bocklin，1821-1901）處理「死亡」這個如同形而上繪畫一樣的抽象特質時，是相當含蓄。在自稱經歷過短暫死亡而去繪製「死亡」的波蘭畫家貝克辛斯基中，雖然其事件性的推動因（efficient cause）不可考，不過排除這個事件性的烏龍，我們照樣能在其作品當中看見他在探索和分析世界背後存在著非物質的想像或現象，而這與形而上繪畫那種去描繪物體背後所看到的本體現象滿類似的。針對貝克辛斯基「死亡」的繪畫與只是充滿「死亡」意象的畫家勃克林，其相似之處在於他們同在描繪一個不屬於此世界的另外一個現實，可以說是想像也可以說是在想現象。然而在勃克林的部分，則有資料根據他是間接地透過女兒的死去，在描繪出一個具死亡氣息的作品。但要能連結此議題跟形而上繪畫或超現實主義的概念並不是不可能，若聚焦在畫家去描繪死亡或靈界等死後世界這個非物質的，依靠想像力的，或純粹透過超越性的抽象經驗，在對繪畫造就一種非現實的實存空間，在歸位並曝光於現實當中。繪畫的魅力存在於具有想像中的現實性，能夠成就此特徵，是對

20 《寫實主義（Realism）》，頁103。

於宗教精神，心靈力量，神祕主義以及藝術家本身的情感才有可以發揮的最大推動因，而透過貝克辛斯基給予我們的烏龍上去找出一項繪畫性的獨特形態以及其對世界上的新可能。

　　勃克林受詩人波特萊爾（C. Baudelaire，1827–1867）在《惡之華（ *Les Fleur du mal* ）》那種富有神祕詩趣和一點幻象的超現實色彩，以致勃克林早期迷戀在描繪古代神話的題材，畫了不少以幻想神話人物象徵共存的歡樂世界[21]。勃克林後期的作品幾乎沒有一幅是跟生死無關的，但「法國象徵派藝術的哲學觀上已獲知，象徵主義本來含有頹廢心理，贊同這種……面臨慾望與死亡的衝突中所顯現的心境。[22]」加上普法戰爭對德國人的頹廢觀哲學對他亦是其中的影響，開始走向生死主題的繪畫。作為象徵主義典型的作品，我們在象徵主義繪畫中引線的是腦內的想像：「畫家們將抽象的思想與腦中的想像世界還有自然世界相結合，並將精心挑選的意象加以組合（就像詩歌創作中對意象的運用），創造出宛如夢境一般的時空。[23]」但我認為作為闡述死亡氣息最典型的，

21 自何政廣編，《拉斐爾前派與象徵主義美術》，台北：藝術家出版，2003。

22 《拉斐爾前派與象徵主義美術》，頁208。

23 魯卡著（2012），詩意的死亡—析勃克林彼岸時空思想的藝術表現，河北青年管理幹部學院學報，2012年第2期，頁101。

貝克辛斯基的烏龍 ── *Chapter 2*

是他在1886年完成的《死之島》【圖1】。對一個東方華人來說，死亡確實是不吉利的，但這種古板的觀念到現在任何一個宗教再怎麼說明都推翻不過去。然而勃克林時代和早期德國人的家庭當時都掛著《死之島》的複製品，因為對他們來說死神是吉利的象徵，這點與我們極為不同。而勃克林的《死之島》，我們看到的是他透過對於他女兒逝去的感悟去描繪出來的作品，他自己也曾表示希望去畫出一件令人充滿想像的作品，不過在這件當中的死亡是自然流露的：「奇怪的是這樣一幅描繪人生最後一段旅程的畫面，卻並不讓人覺得陰森可怖，反而讓人感到平和、靜謐與肅穆，也許這就是畫家想要傳達的關於死亡的認知與感受——死亡應該是從容與安詳的。就像那載著死者的小舟永遠不會停止行駛，死亡是人生注定的歸宿，它同誕生一樣是自然而然的事件。[24]」透過真實世界的形體去表現出一種超越形體的氣息，再這方面具有更震撼的人就是貝克辛斯基的烏龍。

具現死後世界的新可能

貝克辛斯基是一名波蘭畫家，他的作品通常被冠上「死亡藝術」、「反烏托邦超現實繪畫」或「空想寫實」，他是

24 魯卡著（2012），詩意的死亡——析勃克林彼岸時空思想的藝術表現，河北青年管理幹部學院學報，2012年第2期，頁102。

個充滿爭議性的人物，通常不出門也不去參與任何展覽，雖然作品恐怖但本人據說相當幽默和藹，令人匪夷所思。透過中國新聞媒體轉移到台灣的報導稱他自己自稱於1998年一場事故中，讓他經歷了一般人無法想像的經歷，而產生了後期令人費解的恐怖作品[25]。那次事故讓他心臟停頓了數十分鐘，當心臟恢復活動後，他便就成了植物人，而後來一年後他突然奇蹟般的甦醒，且身體全部機能也奇蹟般的康復。就在此後他出院便開始創作類似跟死後世界意象相關的作品。他自己說他所畫的都是他在遊歷地獄和天堂時的所見所聞，而稱此為「植物人藝術」和「被詛咒的藝術」（Cursed Painting）[26]【圖2】。許多根據「死亡」為主題的貝克辛斯基繪畫多落在1996年之前，並非同新聞媒體文章上刊載的1998年之後，因此許多評論者對此都有諸多不信任，但筆者認為無法知道有，但沒有任何一個人知道沒有，因為死亡畢竟是個人的屬己性的和抽象本位的而且無法轉移或替代受苦的。至於此烏龍能不能成為一種新的繪畫所觸碰到的可能，畢竟繪畫跟文字一樣，是依靠主體私人的精神意識，從一個本位主義中外

25 參考自「人死後的世界真的存在？看看畫家還原的空想死亡世界」報導。

26 參自札西達吉著（2011.9.25），波蘭著名畫家去地獄遊1年後用畫筆描繪地獄形象，痞客邦部落格，（2017.1.13閱覽），網址：https://jan51511.pixnet.net/blog/post/162978470-波蘭著名畫家去地獄遊1年後用畫筆描繪地獄。

顯出來的表意系統，所有只透過個體所見的無形因素都可形成一種繪畫特殊的外顯表意方式。貝克辛斯基晚年的人際關係非常複雜黑暗，導致最後離奇地被年僅十歲的男生捅刀身亡，這種錯綜複雜的關係又難免讓人懷疑他是否真實經歷過死亡經驗又或者純粹是是精神上的問題。若排除他所經歷的事件而論，他的作品一大特色就是具有反烏托邦主義色彩，只要是具有場景的作品皆是如同末日般的淒涼感。作品以寫實呈現並具有不規則透視，但畫中無法理解的共通點就是無法靠理性邏輯還有意識去解讀，故他的作品並非是停留在潛意識中的超現實主義範圍，他呈現的畫面跟他經歷的說法可是有一致的可能，最重要的是完全沒有任何媒合一方的宗教色彩，使得其更具客觀性。

　　透過貝克辛斯基的藝術我們可以看到一項奇妙地發現，那就是他進入到了一般人無法走進去的領域或境界，至於能不能夠考證他真的是走入死亡經驗至今為止任何的評論尚無法完整解釋，畢竟目前為止沒有任何一項理論或技術能夠完整印證死亡或是死後世界的是可考的。其二，死亡很有可能是屬於自己意識形態所組成的，或幻想中的世界，在根據佛教的說法，每一個個體所經歷到的現象（法相）都有所不同，就好比上述所提到各類宗教所述之天堂、地獄都是有按照二元對立的意識形態組成的。西方習慣把地獄畫成有撒旦和惡魔的意象，而東方人就會畫成有閻羅王的意象等。所以死亡或是死後的世界在世上有不可一統化，但卻在諸多細節

的差異上有相似的統一。貝克辛斯基的烏龍讓我們思考一種超越人類還有繪畫的新可能，把自己對於人類共同經歷範圍內無法經驗到的事去再現它，而這又是所有人類共同會經歷到的本質。多數人或許會反對他所描繪的世界，但正因為人又無法去確定它而才是新的，並且鮮少人發生過的跡象。

　　在較早期的史威登伯格表述自己瀕死經驗的著作當中，我們可以透過文字描述的方式去進行他經歷的神祕經驗的了解，以及他描述這是種什麼的狀態：「我被帶入一種身體感無法發揮作用的狀態，然後就像垂死的人的狀態一樣。但我的生活和思想依然完好無損，因此我可以感知並保留所有發生在我身上的事情，以及那些從死亡中醒來的人們所發生的事情。[27]」在瑞士著名雕刻家傑克梅蒂（Alberto Giacometti，1901–1966）自行出版的著作《*The Dream, the Sphinx, and the Death of T.*》中亦敘述到對於他看見無形之物，即他的朋友T.死亡後的不尋常地方：「我不再看著活著的腦袋，而是看著一個物體，就像我看其他物體是一樣的。但是，不，這是不

27 原文： "I was brought into a state in which my physical senses were inoperative—very much, then, like the state of people who are dying. However, my deeper life and thought remained intact so that I could perceive and retain what was happening to me and what does happen to people who are being awakened from death." Emanuel Swedenborg, translated by George F. Dole, *Heaven and Its Wonders And Hell: drawn from the things heard and seen*, USA: Swedenborg Foundation, 2000, pg. 339.

一樣的。我並不是在看它,而好像是其他任何物體,好像它在同一時間是活著和死了。我驚恐地尖叫,好像我剛跨過一個門檻,好像我正在進入一個完全未知的世界。[28]」死後的世界一直是人們在晚年會去關注的問題。從貝克辛斯基的作品我們看到的也許就是一種無法用理性去思議的空間或世界。也許這也可能是畫家腦子在昏迷中撞出來的場景,這不免讓人思考畫家能不能當作世界與世界的牽線人?死亡本身就是抽象的,無法用肉眼甚至是理性的方式去摸索,貝克辛斯基的報導則讓我們看到了把看不見的世界轉換到現實世界的形成,使之可以視覺化的繪畫作品(視覺化的世界)。因為這是任何科技如照相機、電腦模擬、甚至是機器都無法捕捉到的界線,當只有是活生生的生命主體才可以去體會的甚至去經歷的一段世界。雖然現今社會上人們少數能夠感應與經歷第二種世界,但我認為這也是一種繪畫形態(觀看世界)特有的面向,如同世界跟世界的緣分,並非不是我們無法得

28 原文: "I was no longer looking at a living head but at an object, just as I might look at any other object. But, no, it was different; I wasn't looking at it as if it were any other object, but as if it were something alive and dead at the same time. I screamed in terror, as if I had just crossed a threshold, as if I were entering a totally unknown world." Giacometti, Alberto, translated by Barbara Wright, *The Dream, the Sphinx, and the Death of T.*, Grand Street, No. 54, 1995, JSTOR, pg. 146-154.
Web: www.jstor.org/stable/25007933.

知，而是此世界跟彼世界的緣未具足。畫家之眼如同再造的捕捉功能，能夠把另一個世界產生成視覺影像，是否能夠發展出這一類的視覺新可能，我認為是可待觀察的。

貝克辛斯基的烏龍

Chapter 2

關於創作論文

如何了解創作者的信息？如何才能確定所見的作品與
其他作品是分歧，亦或有重疊的？因為不要忽略了，
創作者在整個創作的過程裡，他同時是創作者也是觀
眾，而觀眾身分有時還可能位居第一性。

創作論文在學術界中是一項尚在發展中的一種論文形態。其實在多數許多的台灣藝術高等教育中，也有藝術創作者以「創作」的成果作品來作為碩博士論文（或創作論文）門檻的書寫策略，如東海大學林平教授所指導的研究生沈裕昌老師《S/M》為例，以故事形態《S/M》作為其論述的主題：以「厭煩」為獨立文本，在前言的部分也質疑了把現在我們各自的生活做描寫的可能性。除了帶出一種對藝術創作如何被當作一個研究對象來研究之外，也質疑了在藝術創作實踐到結束之後所要面對的一種「文字論述」，而且還需要有「論」，有「論」則即是有所謂的所論、論證與某種由亞里斯多德三段式推論延續至今的理性科學形態的結構。因此對於創作者而言，它所面臨的不只是其創作的諸多複雜問題，還將要面臨這個「創作」為名的「論文」在創作或學術界是否能達到有效性。

　　從上述中便可以見到，如研究者的身分等，會以不同切面的方式來作為一種書寫策略，藉以來做某種更直接的回應。這種思考其實大多的程度上，是涉及到了創作論文結構的問題，它撇開了一般學術論述書寫的正式與非正式的關係，也就是對於一個創作成果與過程實踐而言，是否還需要一項文字書寫的存在，因為在藝術中都還未釐清什麼是「創作」，怎麼會有「創作」的「論文」這種必要性上的含義。也因此，這會反應了創作論文當中，創作者試圖在進行對「創作」或「藝術」的一些腦內的辯證過程，使之「曝

光」，或者它對於所實踐的對象做了些什麼樣的思辯。至少這一項可以作為在普遍的創作論文中應該要出現的東西。

　　創作是一種「敞開的個人」，學者譚力新教授曾經寫道：「就像當代思想中對精神分析中的鏡像投射觀察，認同自我的主體現實上，必須透過它者的投射來認知，事實上並沒有一個全然獨立的自我主體。[29]」我們在創作的發展中，除非在某種多元技術的協同結合之下的團隊模式，絕大多數的藝術創作者皆是以個體為單數的單位。因此，這個「個人」（the individual）出發的立場，在他完結一個他認為完結的作品時，我們也會說這件作品的歸屬是屬於他的。故在以個人出發的方式，所被外顯的內容往往是從「私人」（personal）主觀立場的範疇中吐露出來的。但某種程度上，我們所謂的「個人」並不能完全地跟「私人」去劃上等號，對此朗格曾經做出過回應：「一個專門創作悲劇的藝術家，他自己並不一定要陷入絕望或激烈的騷動之中。事實上，不管是什麼人，只要他處於上述情緒狀態之中，就不可能進行創作；只有當他的腦子冷靜地思考著引起這樣一些情感的原因時，才算是處於創作狀態中。[30]」也就是說我們（指創作者）不會也無法以最直接的方式來呈現「私人」，而是要用自己可掌

29 譚力新（民97年），當代藝術脈絡中的繪畫位置與意義：以繪畫策展論述分析為例，藝術學報第83期，頁60。

30 《藝術問題》，頁23。

關於創作論文 *Chapter 3*

握的符號表意方式，透過「私人」的內容去尋找、關照甚至創造一個可被閱讀的形式。這種作法不外乎就是在試圖打開某種與社會環境或個人以外的領域進行對話。絕大多數屬於極度感性的創作者往往會否定上述的說法，因為他們陷入把這段話理解為符合社會大眾期待的創作行為之上，但其實不然，因為創作其實某種程度上是種雙向的溝通，如上述所引述的：不存在全然獨立的自我主體，創作不是單一視角的，但在台灣的高等教育中，創作論文絕大多數上都是以創作視角（the studio standpoint）來書寫的，鮮少有過以「觀眾視角」或同比重的介入方式在書寫。從觀眾視角：如何了解創作者的信息？如何才能確定所見的作品與其他作品是分歧，亦或有重疊的？因為不要忽略了，創作者在整個創作的過程裡，他同時是創作者也是觀眾，而觀眾身分有時還可能位居第一性。

所以在過程當中，我們是來回徘徊在這種類似進進出出的轉換之中而不自知。另一方面，任何具有外鑠的創造行為，都存在這一種敞開性，往往是個人與外界企圖產生某種碰觸的作用。或許創作者經常會主張他是在解決他自身情感、個性、情緒等的方式，但也就是因為創作者藉由這些外鑠的，可見的形式才使得社會大眾能夠去了解、知道、認識這些存在人類內部的狀態。因此，在創作論文當中，亦存在著這種使內部曝光的外顯形態，最多只是轉換了個形式語言，利用不管是側談、獨白、喃喃自語等文體結構，同樣會

產生一個在試圖向外吐露的矢向性書寫。

　　創作論文或許只能稱作一種「創作的表述」（state-ment），也就是沒有所謂「論」（thesis）的結構，因為是「thesis」，也就會有所謂的論點（argument）與假設（hy-pothesis），是某種辯論形態在做推論的指向。若多數創作者都同意其創作是根據個人情感、私人生活、情緒抒發等這類範疇在進行書寫的對話，那該本創作論文也不必涉及三段式推論的結構，只需要交代一下主人的介紹即可，這同時會在台灣碩博士論文中看見，創作論文的形態逐漸走向抒情文、日記本和愛情史的寫照。因為當我們要釐清「創作」本身就不簡單，大多情況下，所謂的「創作」並不是也不全然是獨立的自我主體，或是私情的表述。個人的創作狀態與創作目的是否能夠回應到整體或區域的藝術史脈絡、地域性的連結以及族群之下個人如何自處的處身之道等。在在都反應了每一位創作者在藝術史脈絡中如何試圖與之去做出辯證、操作與反操作，或者是重新詮釋的可能性回應。當自我主體在一個公開的研究型論文書寫的策略底下，若無法具體以自身的創作形態在跟外界或同界的資訊做回應，想當然耳，會被理解和解讀成自我抒發的窄化過程。這又回到創作論文中如何談「個人」的問題，怎麼談「個人」？在如今的數位擬真的年代裡，我們完全可以透過捏造的個人事實去塑造一個過去、一種個性、一段感情史或故事來回應這項書寫。也就是說，透過文字的不可考性，再結合科技軟件的照片相互佐證

之下，創作的某種形態也可以隨之發生。此處個人的生命經驗雖然可貴，但其真實性是否是一位創作論文中必要去佐證的地方，以及創作是否就必須要有一段個人真實性的事實經歷才會有其正當性？這種情況下，創作論文該被置於何等的位置，在上述的情形下，又何不能是創作呢？更可以說，非創作人士者亦可以介入創作論文的形式來進行書寫，如何談「個人」的思考和這種思考之下所產生的書寫如何有效地被成立，我想這是所有創作者在面對一個創作論文都會出現多種的大哉問，也是台灣諸多創作者，在面對自身與創作，以及所書寫的文本本身，產生的矛盾與渾沌關係。這些辯證的關係也將成為關鍵，又怎麼會在創作論文中缺席呢？

堅白論的創作啟示

藝術家藉由自身「非正式」的介入法，以一種身在其中但又是位中介的角色，去拓展和曝光這些具有日常的荒謬性的、細微人性的、不可言說的或許多不存在的未來性，以及個體與共同想像的差異狀態。

這種存在的狀態我覺得其實就是一種世界的「外顯因子」（explicit factor），我們都是被賦予某種可見的物質有機形態，例如我們的身軀、面貌、打扮等，是一個可以被看見與觸及到的實際對象，更何況我們的外顯形態又能讓我們多了一個意識到自己是個存在個體的當事者。但我們卻無法時時刻刻都意識這麼清楚自己是被意識到的當事人狀態，因為當我們習慣於這套身體機制，我們就被融於一體。所以所謂的「不存在」只是對這個「外顯」的形態進行缺席的作用，類似於內隱。藝術的形式又跟作為傳遞目的的語言構成不同，藝術是透過不管是色彩、聲調、空間體積、節奏、運動等的符號組成元素，表現一種非言語的符號概念。這跟作為傳達目的的話語不同，雖然兩者都是從一個主觀的經驗中試圖在表達一個對外在認識的抽象概念，但話語所帶有的邏輯建構和這個話語的句法，是否能夠符合一個群體之中共同經驗的符號，會直接地影響到對方是否能夠在接收之後，並產生理解的作用。也因此，在語言的表意系統裡，我們主觀經驗所外顯的模式都有一個需要被接收方理解的契約。若接收方不能夠理解，那傳地方則必須重新地用不同方式的句法邏輯來重組，直到履行完這個雙方溝通基本的契約，否則對話就完全不具意義，而人與人的交談對話也會終止。

　　可是，在藝術的表意中，好比視覺性藝術，它不具備這份契約，也因此由主觀經驗執行的一份視覺內容是無須要觀眾務必理解的，因為在藝術的形式符號當中，有它「延異」

的功能，簡言之，它不具備單一一種的解讀方式，在視覺上它會是雙向的、多重的、交疊的、前後關係的，也因此我們在面對一項以藝術作為表意系統的形式語言時，它的「外顯」會跟「內隱」是兼收對應的，有話中話的，和「話外」的特性。而這個外顯跟內隱又來自於中國早期春秋戰國時期，以名家著稱的公孫龍子之「堅白論」論證。

　　什麼是「堅白論」呢？我在視覺藝術創作領域的看法會解析成「1/2曝光」或類似於「外顯的內隱」。我們就先來看一段公孫龍子這段話的原文：

　　堅白石三，可乎？
　　不可。
　　二，可乎？
　　可。
　　何哉？
　　無堅得白，其舉也二；無白得堅，其舉也二。
　　得其所白，不可謂無白；得其所堅，不可謂無堅。而之石也之於然也，非三也？
　　視不得其所堅，而得其所白者，無堅也；拊不得其所白，而得其所堅，無白也。

　　這個大意是說公孫龍在跟對方（客方）討論一顆「石頭」的深度思辯，在客方這邊提問公孫龍：我們可以用「堅

白石」這三個東西來形容一顆石頭嗎？而公孫龍回答不可以，那客方再問：兩個可以嗎？（堅石／白石），這樣公孫龍就說可以。這原因在公孫龍那裡，好像給出了一個滿有說服力的理由，他說因為我們同時在看石頭（白石）狀態的時候，我們是用視覺的方式來看到「白色」而不是用視覺的感知系統來看到「堅」（堅實、堅硬、硬度），因此我們可以用看到的「白色」具體肯定這個事物是白色的。然而在某些情況下，我們是要以觸摸的感知系統來摸到石頭的硬度（堅），因而我們無法靠觸摸的方式來知道這石頭是白色的，也就是說在公孫龍的系統裡，我們在用「白（色）」跟「堅（硬）」的兩種指稱來指涉具體物件：「石頭」時，我們只能說白石或堅石，其一而已。這邊公孫龍是非常具有邏輯的在處理具體事物跟「感覺」，以及透過言語所表意的感覺。在他的眼中，他對事物具體的理解，以及如何證明一個具體事物的存在（existence），是要透過「感覺」來的，而且在上述的情況裡，又能看到他在理解或透過我們的感覺判斷是有很高的排他性，因為他區分了感覺的單一化：「白的顏色和堅的硬度並沒有同時呈現在我們的某一單一感覺中，所以我們除了推想之外，無法有既堅且白的石物之具體證明。[31]」這是他傾向過度唯心主義的問題，不過此處他卻帶出了具體事物是不能離開感覺的想法，相似於建立了一個感覺

31 馮耀明著，《公孫龍子》，台北：東大，民89，頁112。

世界和現實世界，這種類似於柏拉圖「共相」的概念。石、堅、白，分別又指向造形、硬度、色彩的性質，因此客方便反問：既然都看見了白色，都摸了很堅硬，總不可以說不是白，不是堅硬吧？這三種性質，包括石的形狀，組合成的不正是這三個東西嗎？然而公孫龍的駁回卻劃分了所謂傳遞方與接收方不同的系統。他看到了我們在面對一顆白石時，石頭的形和石頭的白色是屬可見的形態，而當我們肯定石頭是堅硬的，這就屬於不可見的形態了，因此若純粹以視覺來接收外在訊息的我們，我們使用的是兩種可見的，加一種不可見的組合：石頭的外在造型和石頭的顏色是可見的，石頭內部的硬度與堅實性的質感是不可見的，因為要靠視覺之外的觸覺去認識。

其實這是種常識問題，這個 2 + 1 的組合體也有一派是站在支持的立場的，那即是《墨經》裡頭後期墨家所主張的「盈堅白」，反對公孫龍的「離堅白」。因為公孫龍是從一個理論客體往形而上在進行發展的，這種發展我們在後續會再一一述道，並發展到相當有趣的結果。然而實際觀點又稍微傾向實用主義的墨家，不難了解為何他們主張的是「相盈」，也就是組合為一體，因為關鍵在於他們認為這兩個東西（堅實、白色）是活在石頭上的，他們兩個並不是不同的東西，既然都存在在這顆石頭當中，不正是堅白石三個性質嗎？況且我們在感知或感覺某一對象物時，我們並不會利用一種感知系統在感覺，而另一個感知系統自動關閉，沒有這

堅白論的創作啟示 ──

麼死板。除非先天上有受傷，不然我們的感覺是兩種以上在交集感知外物的，雖然無法做到完全同時，但至少有前後的校對連結。墨家在這兩點中的論點分別是：（一）堅、白是存在於石當中，（二）感覺是兩種以上在交集的感知。但公孫龍在他建立的理論客體上進行滿有趣的反駁：（一）他認為堅、白存在於石頭當中，但又能獨立存在於石頭之外，（二）感覺雖然是兩種以上在交錯，不過我們感知者在辨識一個性質時是「取一」的，也就是他認為堅、白都同時存在在石頭當中，但當我們同時在感知辨識或腦中意識到白色時，白的存在感會外顯現身，而堅硬雖然並沒有離開石頭但它的存在會退位內隱起來，或者相反。這概念就是公孫龍從「離堅白」再往後拉到「離藏」和「不定者兼」的概念。

> 天下無白，不可以視石；天下無堅，不可以謂石。
> 堅、白、石不相外，藏三可乎？
> 有自藏也，非藏而藏也。
> 其白也，其堅也，而石必得以相盈。其自藏奈何？
> 得其白，得其堅，見與不見離。一一不相盈，故離。
> 離也者，藏也。

以上的這段通常視作公孫龍「離藏」的論點，而他所謂的「離」可作離開、退位、內隱、自藏等解釋。就剛才我們所述的，當兩種以上的性質，在此例子當中就是一顆石頭的

堅硬性，石形與白色的三項特徵（或表徵）。在我們的感知辨認系統中，看到白色的時候但摸不到堅硬的石頭時，便是一個看得見而一個看不見的分別，這會使得我們要轉而依靠視覺以外的觸覺感官來加以辨識此對象物在白色以外的另一種不可見的屬性。而公孫龍在此其實向藝術創作帶向了，也揭示了某種存在於不可見的範疇，尤其在視覺創作方面，我們是傾向於一種把形式外顯，創造出可見的狀態，儘管是平面繪畫、雕塑、錄像、裝置等形式，都在在地展示了一個只可見而不可觸的分離系統。這最多發生在各大博物館、文物館、美術館等。全部普遍底下都設有一個「不可觸摸」的機制，也是很有趣的在向觀眾告知：「你們這群參觀的人，只能用看的，請勿觸碰它。」可被解讀成：你要僅僅靠一種感官系統，通常是視覺來感受或接收所有你能接收到的經驗，除非是走入一個充滿場域空間，塑造具有身體感（溫度）和聲音的空間的一個多重感官的裝置，否則很有趣的，我們普遍在跟一件藝術品對話或欣賞它時，我們只能像上述公孫龍「離堅白」的方式只能單靠視覺的視域來認識一件作品，或一個對象。

　　如果我們再縮限在平面繪畫上或錄像上，那更顯然的繪畫、影像是個平面且不具備觸碰機制的載體媒介，猶如黑格爾形容的，繪畫比建築和雕塑更接近精神，因為他永遠的少了一度的空間：「繪畫用作內容的材料和表現內容的媒介是純然可由肉眼看見的，這就是說，繪畫的特徵是它從顏色

得到它的定性。建築和雕塑的材料固然也是肉眼可見的和著色的，但是這不像在繪畫裡，不是單就可見性而言的可見性，不是由單純的光與黑暗既對立而又統一所形成的顏色。這種可見性是本身經過主觀化的，看作觀念性的，它既不像在建築裡需要在笨重物質裡起作用的那種抽象的機械的體積屬性，也不像在雕刻裡需要立體空間所有的全部感性的屬性。[32]」

　　若再回到公孫龍的「離藏」概念，即：在面對一顆白石，是一個可見的在跟一個不可見的進行碰撞，也就是說，當一個摸得到（堅性），另一個就摸不到（顏色），這個部分就是原文的「自藏」，這個自藏，他在後段補充：「非藏而藏」，也多在意指不是石頭它自己把這些性質藏起來的為藏而藏，也並不是說這個顏色（白色）和堅性是存在在石頭裡的，而是說它們既存在於石之中也同時可以存在於石之外，這種非常偏向共相的概念，我們會在後段稍加解說。不過在這邊，我想銜接一下剛剛我提到公孫龍揭示了的另一種不可見的屬性（看不到而摸得到的觸覺）。為什麼這個會對我們藝術創作者特別感興趣呢？尤其是視覺藝術的創作者，

32 G.W. Hegel著，朱光潛譯，《美學，第一卷》，台北：五南，2018，頁112。依他看，雕刻用立體，繪畫用平面，音樂則把面化成點。二、他認為藝術愈不受物質的束縛，愈現出心靈的活動，也就愈自由、愈高級。從建築經過雕刻、繪畫到音樂和詩，物質的束縛愈減少，觀念性欲增強，所以也就愈符合藝術的概念。引自蕭振邦導讀，《美學，第一卷》，頁121。

原因在於它原本就處於一個夠渾沌的模樣，在創作中會經常碰到的藝術問題。另一個即在於它揭示了我們所有對外在世界的感覺經驗，不是僅存在於一個單一的感知系統中。弔詭的是我們不是單靠用「看的」來感覺這世界，不過很有趣的是形式如平面繪畫，是只能用單一感知系統，也就是用觀看來欣賞的對象。相對地，也就可以說，形式如平面繪畫等，是要單透過視覺表現方式來帶出不可見的屬性，包含觸覺、味覺、身體等感知系統在一個畫面構成中現身。但是創作者也可以選擇不要，就是把看到的再現出來就好，這就牽涉到所謂的真實性與幻象（虛像）的問題是相當複雜，我們不再本書中進行討論。若按公孫龍在思辯一個石頭的存有論議題，很顯然地他在揭示一個物體由我們來辨認時，我們對這個物體的性質會有某些是我們已經知道的，也同時會有某些我們尚不曉得的，而那些尚未被我們知曉的內隱（潛藏）的性質我們會透過其他方式如時間、實驗、科學、解剖等不同方式在進行解構，直到這些性質能化簡到我們感知系統可辨別的狀態。而那些未被我們知曉的性質，多數情況中，都是些不可見的形態，若跳脫物體而來到我們生活中所面對到的外界「事物」，諸如瑣碎、模糊、疏離、厭世、悲憤等這些還能用語言去大概劃出輪廓的詞彙，但更多像我在第一章「底片曝光狀態」中蘇珊‧朗格提到的，有更多的感受無法用語言描述，甚至是處在不可見中一般是直覺的、感觸的、不靠視覺顯現的，或更有被視覺遮蔽掉的可知感受，一大

堆，創作者通常會用一個很攏統的詞：「情感」來概括，因為它有時太抽象、太渾沌到不可言說的。因此，這群人就會把這些東西丟進一個藝術形式，如繪畫、音樂、表演等等類似投射，或如同立普斯（Theodor Lipps，1851-1914）等人主張的「移情說」。所以很弔詭的是，在平面繪畫的創作與觀看當中，我們是依靠視覺的，而其他的知覺是退位的。因此如果在使用單純語言文字的文學創作，文學家或小說家可能就會用某種建立「意象」的世界觀來呈現。因為文字本身就屬於一種可閱讀的元素。不過它並不是實物中的具體形象，而是一種有意義的符號，更多之中這會需要處在抽象與意象之間的空間來呈現，或者就是很簡單的藉由跨域的方式來補足或擴充這些地方，如此也就是為何我們經常會說回到純粹的繪畫是其實非常困難的。更何況在整個藝術史當中諸如繪畫，雕塑等的形式問題外，藝術問題是相當普遍的，我們都是在舉出屬於我們能夠理解的方式在描述。不過在杜象（Marcel Duchamp，1887-1986）的時代，這些問題其實都有出現過但這比較偏向藝術內部的知識，相當複雜並難以被大眾理解。

回到我們尚未介紹完的「離藏」概念。為什麼是「自藏也，非藏而藏也」？白色和堅性，可見和不可見——不相盈，它們既可在石頭之中也可以在石頭之外，這又關係到這段「不定者兼」的思辯：

石之白，石之堅，見與不見，二與三，若廣脩而相盈
也。其非舉乎？

物白焉，不定其所白；物堅焉，不定其所堅。不定者
兼，惡乎其石也？

循石，非彼無石，非石無所取乎白石。不相離者，固
乎然，其無也？

於石，一也；堅白，二也，而在於石。故有知焉，有
不知焉；有見焉。故知與不知相與離，見與不見相與
藏。藏故，孰謂之不離？

　　客方反問說，一個可見的（顏色）和不可見的（硬度）
不都存在（相盈）於石頭的成分當中嗎？對於具有相對形而
上與共相觀念的公孫龍而言，白色的顏色不一定在石頭上才
是白色，白色這顏色一定是在萬物中先自己是白色時，當它
附在石頭上才會讓其成為「白色的石頭」。同作「堅」，
即：物白焉，不定其所白；物堅焉，不定其所堅，不定者
兼，惡平其石也？：「他認為某物之為白，並不因此使白定
在它所白的某物上；某物之為堅，亦不因此使堅定在它所堅
的某物上。所謂『不定在某物上』，意即白或堅這些獨指為
什麼一定要在石上呢？[33]」學者馮耀明上述的「獨指」意思就
是這些屬性（白、堅）是一種獨立的對象，它們不是落在石

33 《公孫龍子》，頁115。

頭上才成為這些屬性的，而是本身就存在在萬物之外（也潛藏在萬物之中），它們「獨指」的作用在於把一個物體（如石頭）表明一個範圍，從石頭這個廣義的範圍中，成為白色的石頭，黑色的石頭，堅硬的石頭等，歸屬於一個指定的範圍。因此在公孫龍這裡，他會任為白色如果不自己先定案為白色，當落在石頭上，它如何影響石頭成為白石？此處有點像在處理先有雞蛋，還是先有雞的問題，不過這邊的回答也有些像：雞跟蛋是同時出現的，因為就以用詞的邏輯與實在論去解讀的話，若沒有雞的概念，則相對地也不會對比出有蛋的概念。公孫龍關注的相對是用詞與其實指物對象的存有地位（ontological status）之間的關係。好比說一個空間裡沒有一張桌子的存在，我們如何在空間裡發現空間？就因為空間中有了一張桌子因此才有「空間」跟「物」這抽象概念的同時誕生。不過公孫龍更把桌子加以用指物論的概念複雜化，我就不再這說明。

　　總之，就公孫龍的論述架構，我們可以發現他在接觸一顆白石所引發的深度省思，或純粹的藉由一個客體對象去建立的理論都在在地提供給藝術創作者很獨道的展示，雖然公孫龍，不認為那些是渾沌的，不過就一位藝術家來說，他在面對的對象就是如同上述一般，觀察得如此細緻。介入的程度，雖算不上有實質的作為，但就某種非物質的層面而言，

藝術家從中抓取的是某些內隱的、感覺印象[34]的（sensible species），如外界的改變、物體的原狀與替身、事物互動端的接觸、生命根源的、合理中的不合理性的等，它們往往表現在外界社會中，是疏離的、人性的或甚至是荒謬的，但藝術家藉由自身「非正式」的介入法，以一種身在其中但又是位中介的角色，去拓展和曝光這些具有日常荒謬性的、細微人性的、不可言說的或許多不存在的未來性，以及個體與共同想像的差異狀態。就這個角色的發聲，他是一個在社會上邁向傾斜或極端的整體走向，藉由強烈的對比造型手段來突顯出這個社會性，成為一位可能的發言人，真實地展現社會上我們的縮影。也真實地把自身的表態，以及陷於這失衡的秩序中的自身真實的感受，展現出具這時代精神的多元狀態，也同時最後反映出了人性。若要冠上一位有影響力的藝術家之名的話，則他必須會能掌握這社會時代或在地的脈動，在他外顯的作品形式或觀念裡，清楚對焦之外還需引發某些觀者的共鳴，如許多成功的電影、小說等，他是參與性的，也是在社會中對此社會保持距離的。

我們不會那麼理性的像亞里斯多德，還把感覺又去分成三種，但公孫龍此處分析出了他的特殊性。也就是視覺感官

34 指為了有感覺，故必須在感覺能力以內，具有所認識知物的肖像或替身，稱為「感覺印象」，它是非物質的。曾仰如著，《亞里斯多德》，台北：東大，民78，頁213–214。

（所見的顏色、石形）是無法跟觸覺感官（堅性、硬度）來替代的，但並不代表它們共同向大腦輸入的資訊是沒有連結的。這個是在某個只靠視覺呈現的創作載體上，或甚至是以去物質的，如光、影像、投影等，我們又會引發什麼樣不同的形式思考呢？藝術創作有時並非一直在關注所限的內容，或只在意與重視帶有感覺的活動，更多的是對於我們如何透過材料的轉換，外顯的物質化，來取得人類感官、視覺與身體性上的共鳴，介入與影響，進而產生探討的空間。公孫龍可能只能作為一個公約的小部分例子，更多的諸如移情說、通感、聯覺（synesthesia）、感覺挪移、綜合感等，都涉及了非常系統性的人類感官反應與非自願上的感知接觸，在更大面向中，它們都會擴展藝術創作在此範圍觸及人類感覺、接收與反應上的可為性。

CHAPTER 5

非 我

使此主體容易在資訊大量與快速整合的時光裡,感受
到從待處理到未處理的許多情緒、情感轉移,非自願
的外在因素快速整合與改造自己,以及隨著時間一直
不斷改變,以至於此主體本尊在回應改變之下產生的
「非 我」的自我感覺體認,也就是一種主體的自我
認識與自我懷疑,因為在加速的資訊數位年代裡,主
體自我時常會發現有需要回過頭來再認識一下自己。

所謂面對「自然」，如果它不是一種現象或表象，實
際上就是在面對屬人自己。[35]

　　所謂的面對自然其實就是面對人性，區別我們於自然生
態中之辨別即在於我們人類具有人性的特殊性。然而此「自
然」未必被當今定義在傳統的山川、森林、海洋等自然，今
天的「自然」包含所謂的城市、荒地、歷史遺跡等被納入人
在進步進程的生存痕跡範圍。因此「自然」之觀察其實會針
對人如何面對自然以及回應生態、社會、結構運作等之間的
關係。再者，藝術創作上最重視的「觀察」也不屬於處在全
然第三者的觀察身分，而是納入了自身被黏著在現實當中，
進行主、被動的回應狀態。綜觀於此我們皆同，所謂藝術中
的關懷，不過就是人的關懷，而頂多是我們往往會退位或想
從黏著之中脫離至一個可以游離於現實的他方狀態，並常在
這樣的狀態下去進行藝術的行為。任何的藝術行為都會具備
著短暫至長期希望脫離現實的生命狀態。
　　主體異化已經成為現在當今世界充斥的形態，我們在
以往藝術史中用線性構成的進步主義來挑戰歷史的進程是被
受到質疑的。尤其在整個世界從威權中心的法典中不斷地瓦
解，充滿著多元化自由的運思。生活在我們數位的時代，人

35 史作檉著，《雕刻靈魂的賈克梅第》，台北：典藏藝術家庭，2007，頁
　　71。

人一台智慧型手機、生活化應用軟件、無線電網路、資料檔案化與建立雲端線上平台，在2020年全球性的新型冠狀病毒危機中，線上教學的方式也成了在這科技時代下的一種可為的方法。尋找伴侶、友誼與婚姻關係的方式也在交友軟體的方式中不斷展開新的連結（connection）可能。資訊開放亦取得容易，資源與資訊的傳遞，形成了開放式的組合知識與脈絡的管道，多元技術的整合也強調了跨領域的方式，對於傳統某些二元化的、單軌式的或正式的的結構進行鬆動與解構。資訊傳播與我們在接收的力度不斷在增強，如Reels、You-Tube等平台，在媒體傳播的領域裡與自媒體的成立中，對於個人分歧的觀點進行開放、接納與尊重的包容度。自我個體每日接受到的資訊可以來自各界，形成在個體身上的吸收、位移、附加、剔除與融合的異化關係。

　　在這主體不斷異化的同時，有的會去發掘此異化的背景因素，有一區塊的藝術創作者則會不斷地去尋找主體的位置，而後者的面對比較容易感受到「非　我」的形態，即社會不斷地在瓦解或附加上非屬於我的部分時，使此主體容易在資訊大量與快速整合的時光裡，感受到從待處理到未處理的許多情緒、情感轉移，非自願的外在因素快速整合與改造自己。以及隨著時間一直不斷改變，以至於此主體本尊在回應改變之下產生的「非　我」的自我感覺體認，也就是一種主體的自我認識與自我懷疑，因為在加速的資訊數位年代裡，主體自我時常會發現有需要回過頭來再認識一下自己。

透過藝術創作，此「非　我」也容易將創作者帶向一種自我排斥或自我消融。當我們用一個去塑造自我或內在世界的藝術形象裡，顯然是在我們的生活經驗中針對社會運作與現象以質樸的生命直接進行表現，企圖可能得去對抗「非　我」的建立。這有如色彩學裡的「互補色」[36]（Complementary colors），當對比的兩個（組）顏色進行組合時，這兩方會相互抵銷各自的彩度去形成類似於一種中間調，即灰色的形成，也代表了一個可以相處的空間辨識範圍。因此，當我們把兩個（組）互補色平擺在彼此相鄰的關係時，會形成畫面上強烈的對比（contrast）。

　　然而這種「非　我」之狀態即是我經常在觀察的現象，但是否是作為藝術創作實踐的理由，我們不在此定義。因為所謂的「非　我」也是一種模型想像或過渡的前身，是一個中間性的或尚未進行調整整合的狀態。不過斥責想像或幻想也非其必要，創作之中最可貴之處就在於我們有各自的想像與共同的想像，在這交錯之中創造出相當可觀的表現能量也好、意識形態觀點也好，而現實中不斷地在追求的「真實」或「真相」往往是人類透過想像之下所凝聚的模型。我認為每一個獨立個體的心理如同河豚一般，有尖銳之處亦有凹陷膨脹之處，此形體的模型是不可視的，這種反應就如同我個人在創作「非　雲」系列中，雲層在抽象化的過程裡表現出

36 互補色如紫色與黃色、藍色與橘色、紅色與綠色等。

向下傾，不斷凹陷與膨脹的視覺狀態【圖3】。此狀態是一種透過接收外在因素之下所呈現的內在狀態，作為一種可視的視覺性符號。因為人永遠都在講故事，故事是合成個人特殊性意義的區別與辨識。人通過自己的故事與別人故事的交錯與重疊，在看待或在理解周遭所發生的一切，因此在故事的構成下，我們也難以去追溯所謂的現實真相，但我們卻能盡可能去描述一段歷史事實經驗過的獨白，它都在一個不斷否定「≠」中達成與他方對立的和諧，在否定中去認同並築起「／」（斜槓）的之可能。

CHAPTER **6**

蘇珊・朗格的三個例子

由於「徵候性」一般的特點存在於創作之中，人的生命形式與過程會如同天氣一般，是可觀的穩定與不穩定氣象，它有徵候，但人的一生永遠難以得知明日的標準氣象，我們只能揣測與分析徵候帶來的發生，並想像明日的發生，而我們卻無法保證一個恆常尺度的氣象，因為明天如同天氣一樣，會有意料之外的時候。

美國女性哲學家與作家蘇珊‧朗格是著名研究思想與心靈（the mind）的一位學者，尤其在藝術如何表達與代表人類的感受與情感做了相當傑出的貢獻。在朗格的著作《藝術問題（*The Problems of Art*）》中對「表現性」（expressiveness）在藝術的形態上做出了頗為有趣的回應。她除了針對詩歌、繪畫與雕塑的探討外，也特別涵括了音樂、戲劇等演奏性與欣賞性的面向類比。她舉了多種特殊的例子，其用意在於強調我們的創作過程到結果出現（實現）的成立形式，是一種靜態形式，這種靜態形式是比較抽象的，是一組可被觀賞的對象。儘管是作為個體或群體，這類作品的靜態形式即是我們生命當中動態的涵義與由來。這是朗格在此篇幅中以三個例子為主，所帶出的重點。

　　首先，我們不訪可以先檢視一下她「燈罩」（lamp-shade）的例子：「在任何一個百貨商店裡，你都會見到供你隨意選擇的各式各樣的燈罩。其中有些燈罩看上去十分個別，而這種個別性通常又表現在它們的形狀上。假如你在購買時選中了一種看上去比較舒服的燈罩，甚至是一種你認為很不錯的燈罩，但拿過來之後突然又想到這種燈罩的紫顏色與你房間的色調不太諧調，所以就重新去挑選另一種燈罩，亦即挑選那種在形狀上與剛才的燈罩相同，但在色彩上又與它不同的燈罩（如綠色的燈罩）。當你在貨架上一眼看到了你想要的燈罩時，這就意味著你已經很自然地把這一燈罩的『形狀』概念從你第一次選擇的那種燈罩的真實表象中抽象

了出來。在你挑選出你想要的這種燈罩時，你也許又一次意識到這種燈罩放到你的燈上有可能顯得大了些，於是你就詢問售貨員是否有比這個燈罩小一點的（意思是指與這個燈罩形狀相同，但尺寸上要小一點的），這時售貨員就會立即懂得你的意思並根據情況決定滿足你或不滿足你的要求。」[37]這例子相當日常生活化，並也經常發生在我們選物的現象當中。此處朗格最主要強調的是我們不管是否是作為一位藝術創作者，都在在實實地進行了一個藝術創作者在面對創作時所在意的「抽象意涵（abstract sense）」或前幾章述及的「抽象形式」。因為當我們（藝術創作者）在表述或口述一件創作時，會使用大量的抽象意思（abstract connotation），儘管物件是具體可見的，都無仿，在她「表現性」的論述中強調這

37 《藝術問題》，頁15。原文：　"Let us consider the most obvious sort of form, the shape of an object, say a lampshade. In any department store you will find a wide choice of lampshades, mostly monstrosities, and what is monstrous is usually their shape. You select the least offensive one, maybe even a good one, but realize that the color, say violet, will not fit into your room; so, you look about for another shade of the same shape but a different color, perhaps green. In recognizing this same shape in another object, possibly of another material as well as another color, you have quite naturally and easily abstracted the concept of this shape from your actual impression of the first lampshade. Presently it may occur to you that this shade is too big for your lamp; you ask whether they have this same shade (meaning another one of this shape) in a smaller size. The clerk understands you."　Susanne K. Langer, The Problems of Art, New York: Charles Scribner's Sons, 1957, pg. 16.

種作品的形式會透過一些表現性的特徵來形成某種多重的，類似蒙太奇（Montague）的抽象情感，但也有可能我們表現的只是單一的抽象情感，這種單一的抽象情感也不會成為唯一的考量，而是多重性的更小重疊的組成單位。在朗格的第一個例子中，當我們在挑選一個燈罩時，我們就已經從一組貨架上的燈罩，對「燈罩」這個對象本身，所呈列出來的一組形狀樣本，進行了整合性的掃視，也在我們的感覺當中形成一種模糊而獨特的，我們想要的「形狀概念」。從這模糊的「形狀概念」，我們會再回到貨架上，從這組樣本中去選取那些符合我們想要的特質。朗格宣稱這時我們就已經在抽取抽象的或形而上的概念。這些概念可能是非常不具體的，或只是一種非現實的想像，但這往往就已經是創作中思量非現實性的一種抽象活動了，因此為何回到了創作上的抽象繪畫等形式，我們就對抽象這個東西完全不了解了呢？

　　若以我來看，此處並不單單在指：去對表象做抽象化的活動而已，其實也在做一個我在第四章〈堅白論的創作啟示〉裡提到的「物指」到「獨指」的過程。簡單來說，是從一個共相的（the universal）抽取內化到一個殊相的（the specific）的途徑，這個形態其實是經常發生在創作或進行藝術創作的腦海中的，即從日常生活的共通點去抽離出一個在感覺世界或現實世界間的特殊性。「物指」可以視作代表「燈罩」的各種形態（形狀），在上述例子中，朗格用的原文是「monstrous」（駭人的）與「monstrosity」（怪異），來假設

貨架上的燈罩，用意應是在突顯一個「尚未被消化（內化）的範本」，而中譯本中譯做「個別」的燈罩，稍顯不足，並容易和後續我們抽象化出來的「獨指」造成觀念上的混淆，因為我們從這些怪異多樣的燈罩形狀中，做了馴化或類似過濾的動作，這些條件會跟著我們的喜好所銜接，去形成一個在「燈罩常形」之外的一種只存在於我們腦中的一個個，個別、特殊的樣子。這是我們想要的，我們會再回到這組在場的燈罩常形裡，去挑選那個符合我們獨指的「燈罩」，此處在創作上也可理解為「意象」。或許它不在場，不在原來的貨架上，若一但在別處有其中符合了大致上獨指的特質時，這個抽象的「燈罩」就會在某種情況下現身。這就有如一位藝術創作者在處理的現象，而更像是繪畫在辯證的平面空間狀態。

　　回到例子當中，具有啟發性的地方在於朗格述到：假如你選中了一種看上去較舒服的（或符合你獨指的）燈罩，但拿過來之後又想到了這種燈罩的顏色，和你的房間的色調不搭，因而又回到原點重新挑選一種既符合你獨指的形狀，又符合了你房間的色調。朗格此處說明了，當我們在做符合這兩點的約定時，我們是把形狀的表象，抽象化出來，並帶著第二條件的（第二層次的）和色彩相符的動作。但更大的含義是在說明一個獨立物（作品）走向了空間環境的視覺存在，也就是我們在創作的成品與空間場域的思考。從一個獨立於空間的形態納入了空間環境的思考：「我們沒有把以雕

蘇珊・朗格的三個例子 ———— *Chapter 6*

塑為中心的空間等同於我們自己的環境，所以這個創造的領域才仍然是客觀的，並因此能成為我們周圍的空間意象。它是一個環境，但不是我們自己的環境，也不是某個其他人的，與我自己的有著共同點的環境。因此，其他人連同他的環境對我們來說就成為『客體』存在於我們的空間。[38]」雖然燈罩或許是立體的，一但它將要被我們帶進一個場域的空間時，它的固有性或形式功能就會被突顯，但有趣的是繪畫通常並不會。因為在雕塑的領域裡，它往往就已經是空間環境的一部分，而不是一個空間環境的中心。不過在繪畫的平面空間裡，它自己很容易就成為它自己的中心，也相對的，繪畫的平面空間鮮少會特別去考量到它跟環境空間的對話。在朗格的例子中，普遍使用繪畫作為主要媒材的創作者也會在空間場域中，把「色彩」猶如燈罩的紫色一樣，作為空間考量的第一性。在燈罩的例子中「形狀（form）」其實可以暗指繪畫本身的「形狀」，也就是它框架的問題。這種對邊界和框架的思考意識，在藝術史當中低限主義時期，便已在繪畫與雕塑的辯證中有非常具體的成果。在西方早期中世紀也會把繪畫放入室內的空間：「中世紀的繪畫中，並不是在畫面中畫出光芒，而是讓畫面本身成為光來彰顯神的榮耀。畫面中不需要影子或黑暗，但畫面之外，亦即實際的空間必

38 Susanne K. Langer著，劉大基譯，《情感與形式（Feeling and Form）》，北京：中國社會科學出版社，1986，頁109。

須是陰暗的。事實上，當時關於教堂中的畫面幾乎都是幽暗的。[39]」這樣的形成，是一種在裝飾或空間造形上對教堂的宗教信仰，來產生的視覺現實與超驗的距離，使建築與繪畫產生需求上的對話。

在朗格的第二個例子裡，從固定意的（rigid）到非固定意的（non-rigid）形式。這些非固定意的或非絕對的對象，不管是自然物、環境作用、靜物等，如何造成藝術創作上或繪畫上產生質變？朗格舉出了蕈狀雲的例子（mushroom clouds），我概括地統合成三個面向：（一）徵候性，（二）越界和（三）非定型狀態：「我們已經分析了類似燈罩，手或某一地點等事物的形狀，這些事物所具有的形狀都是固定的，因為組成這些形狀的各個組成部分之間的關係都是相當固定的。但除此之外世界上還存在著某些沒有固定形狀的事物，如煙霧、氣體和水等。對於這類事物來說，其形狀是由容納它們的容器或空間的形狀決定的。更為有意思的是，當我們設法使這樣一些無固定形狀的事物激烈地流動起來之後，它們便會展現出一種不受容器的邊界限制的形式，這就是火箭發射後的瞬間出現的氣體之形狀，原子彈爆炸時所形成的煙雲之蘑菇狀，急流中之旋渦狀，塵土在旋風中形成的盤旋狀，等等。當這些事物的運動──停止或運動的速度減

39 宮下規久朗著，陳嫻若譯，《闇的美術史：卡拉瓦喬引領的光影革命，創造繪畫裡的戲劇張力與情感深度》，台北：馬可孛羅文化，2018，頁26。

慢到一定的程度時，它們的形狀也就隨之消失了，或者說，人們來親眼見到的那種明顯的外觀就不復存在了。這種外觀根本就不是事物的固定形狀，而是一種運動的形式或動態形式。[40]」顯然地，朗格是想透過燈罩到蕈狀雲的轉變去從一個靜態表面，如繪畫去位移或切入一個現實根據中動態作為的觀察（put into violent motion）。原文中她使用「amorphous fluids」來形容這些非定型的（no definite shape）水、氣體、煙霧等，最主要是這些東西是不可見的，或者是襯托性的，應被稱作「無定形的流動體」而非中譯版本所使用的「激烈流動」。之所以會外顯它襯托性質的原因就在於它會展現出一種不受容器邊界限制的，但又能透過容納它們的器物去決定所屬（從屬）的形狀。簡言之，如水不像燈罩有個固有的形態樣本，能隨我們主體去進行形而上的想像取捨。水本身

40 《藝術問題》，頁17。原文： "So far we have considered only objects-lamp-shades, hands or regions of the earth-as having forms. These have fixed shapes; their parts remain in fairly stable relations to each other. But there are also sub-stances that have no definite shapes, such as gases, mist, and water, which take the shape of any bounded space that contains them. The interesting thing about such amorphous fluids is that when they are put into violent motion, they do exhibit visible forms, not bounded by any container. Think of the momentary efflorescence of a bursting rocket, the mushroom cloud of an atomic bomb, the funnel of water or dust screwing upward in a whirlwind. The instant the motion stops, or even slows beyond a certain degree, those shapes of things at all, but forms of motions, or dynamic forms." The Problems of Art, pg18.

不可見，也無固定的（樣本），其特徵就是去襯托被容納的器物的樣本，因此我們是難以再這麼少的視覺固態特徵裡去獨立出什麼東西，它往往會把這個思考方向去推向一種水的本性、本質或某種由本體出發的形態思考。所以也又會來到「雲」，如雲霧、靄、煙等這些氣態樣本的根據。總之，我們也會看到當創作者面對這種無定形的流動體時，傾向進行如美國哲學家蒯因（W. V. O. Quine，1908-2000）語詞和對象間的語言系統。從水、雲霧、煙氣當中去抓取出本質的，如流動、自由、不爭等項目，在中國早期則會形容為「德性」的範疇，因此不在於水不水的名詞本身，也不在一種樣本的設定，這些不可見的項目如：上善若水，如何去呈現在一件繪畫裡，就成為了由外到內的一種創作思考形態，它翻轉的是一般以繪畫為中心向外思考的模式，外在因素包含社會脈動、展覽空間、觀眾互動模式、協調的空間形式等等將被納入繪畫中去考量。

　　回到我們最大宗，普遍的繪畫作為視覺藝術的對象考量時，同我在《非雲（Post-Cloud）》的研究中形容，這種氣態樣本的具現繪製方式，本身就是個「越界」的謬誤。因為在自然界中本身就存在許多屬於不可見而得依靠觸感來感知的對象，如風、水溫等，此處暫時排除異能力者或能做到通覺感應等超越一般大眾五官感知系統的人，已在第二章做討論了。故這些不透過視覺來具現的對象又如何被視覺具現的繪畫捕捉呢？它必須會透過一種「徵候性」的處理手段來見

證不可見的存在，如朗格用容器的形狀來說明水的無形狀，她的描述是屬於襯托形態的，用某種固定的物體去襯托非固定的物體。但在「風」的形態裡就必須靠一個「徵候」，前人也並非沒有察覺到這一點，如達彌施在《雲的理論》中曾帶出達文西的運用手法：「為了表現風，除了表現樹枝的彎折，以及樹葉隨風而翻卷的樣子，你可以表現大塊雲狀塵埃在空中飛舞。」[41]在達文西的手扎中也還有另一則關於風暴的：

> 如果你想淋漓盡致地表現出風暴，你應該從它的影響和風的強度下手，暴風橫掃海面和陸地，無堅不摧，襲捲所有。若要充分表現其威力，要先描繪遭風衝擊得支離破碎的雲，從海岸撲打而來的沙塵，那些被狂風打得七零八落的枝枒和落葉，還有捲在風裡的許多小東西。樹木和植物朝地折彎，就像要隨暴風而去……。[42]

從上述的兩點中，如同燈罩考量到房間色調相似，任何有形甚至無形的自然對象皆可造成環境空間的暗示，這些暗

41 《雲的理論》，頁207。

42 Leonardo Da Vinci著，彭嘉琪譯，《跨領域的奇想天才：達文西思緒集》，新北：八旗文化，遠足文化，2016，頁161-162。

示我們可以理解為一種有象的無象。指一種依賴其他的對象來顯示自己的關係，更專一的名詞則是：物理關聯。在繪畫上無法表現「風」，因此會以它的物理關聯，利用其他可視的對象去影響或投射在它們之中，如樹枝的彎折、船帆布的張力、光的折射等去導引出它間接的存在性。

這在某種程度上也算是繪畫的極限，或在做一個越界的動作。除了我在《非　雲（Post-Cloud）》的研究中提到雲的無限性可比擬為地球面積的，它寬廣到難以被一個人類兩眼視閾所涵蓋的，更難以被放進一張平面的框架中，故會形成對繪畫平面上越界的可能性。不過此處朗格是把三個例子都歸在她的第二章：「表現性」，並在我試舉她的第二個例子中強調了流動姿態的重點，即動態形式（dynamic form）。她舉例蕈狀雲從炸開到被風吹散，雖然會定格（慢慢的消散）也不能否定其整體富有動感的形式。我們無法確定此處她是否在暗指繪畫能表現的極限，她或許透過這例子來鋪陳她對符號與表現的區別做前題。但我更看見的是一種現實感的在場，就是動態的客觀現實感，在我們現實中不存在停格的表現，只有可能在繪畫的平面材料呈現中表現，因此繪畫的靜態跟現實的動態的反差，在繪畫上就會非常明顯，這有如朗格宣稱的：我們在繪畫上所說的動態並不是指現實的能動性，而是一種指涉動感的表現符號而已。這種界線在早期德國理論家萊辛（G. E. Lessing，1729–1781）也提到：

蘇珊・朗格的三個例子　　Chapter 6

在詩裡霧和夜的遮蓋不過是一種詩的表達方式，用來使事物成為不可以眼見的……看到這種詩的表達方式居然用在畫裡，真正畫出一朵雲出來了，英雄藏在雲背後，就像藏在屏風背後一樣，讓敵人看不見他……這並不是詩人的原意。這是越出繪畫的界限；因為在這裡雲是一種真正的象形文字，一種單純的象徵符號，它並不是要把遇救的英雄變成不可以眼見的，而是要向觀眾打個招呼說，「你們應當把他想像成為不可以眼見的。」[43]

　　雖然有些笨重，但我們可大致上理解到「詩」在描述雲的方式是直接傳遞本質的特性：雲霧朦朧的遮蔽性，並適合去描述非物質的神性、靈界的在場，但繪畫無法同時去表現這兩種現實與非現實的東西，因為非現實是不可見的，在二度平面空間本身就已經表明了自己本身是一種被視覺性展示所支配的空間了，因此當可視的對象被視覺化，那不可視的對象如何呈現？
　　接著，我們看到了朗格的第三個例子，其實在表述的就是一種動態形式所展示的姿態：「一條瀑布看上去就好像是從岩石上垂下來的水簾，但實際上在半空中並不存在著某種

43 G. E. lessing 著，朱光潛譯，《拉奧孔》(Laocoon)，北京：商務印書館，2013，頁78。

固定的水簾。這種看上去是固定的水簾形狀是由水的流動造成的。前面的水不斷地向下傾瀉，後面又有更多的水沿著同樣的路線補充過來。只有這種流動，才使我們看到了這種較為持久的形狀——一種動態的形式……當河流因水源枯竭而停止流動時，就會露出河床，有時還會把深深地刻印在岩石上的流水痕跡露出來。河床的形狀是由水的流動造成的，它復現出了那早已消失的激流的可塑性形式。」[44]此處朗格強調了水簾（waterfall stream）跟河床（river bed）的印證，我們再細讀之後就可以知道她主要在意的是文初提的：靜態作品中的靜止形式，其實是一個抽象上表徵生命形態裡展現的動態含義的符號，也即是朗格強調的「生命形式」或「活的形式」（living form）最好的印證會透過可貴的繪畫，在數位媒體的年代裡，影像、影片與直播性的紀錄等，都比達文西那個時代的繪畫來得更接近我們的生活，更接近現實，它們的即時性是遠超過繪畫的。故雖然達文西在他的時代都會對繪畫進行時代性意義的思辯，不過在我們的數位時代中，我們多少都要接受繪畫的「距離感」。

在水簾的例子當中我們也分析出一種繪畫在意的地方，在這例子非常明顯。瀑布的水簾本身是一個由上往下的動態形式，水透過高度的條件往下流去，塑造了自然界的一種姿態，水流是快速的俯衝下去，但物理與時間的關係這水流是

44 《藝術問題》，頁17-18。

向下的持續一段接著一段不間斷地展現了一個在視覺上恆常性的一種動態形式，如同LED快輪旋轉發光一般，這樣的恆常動勢卻形成了一個水簾或瀑布，讓原本變化性十足的動態形式在恆常的運動下塑造了靜態的幻覺，給足了繪畫可捕捉的機會。在達文西的文藝復興時代，繪畫作為觀察自然的任務從未改變，改變的很有可能是時代的外觀與生活的形態，在當代藝術中觀察較多的是歷史社會結構，或科技進行的主題如何在這等嫁接上，去反映與反觀自然環境，人文環境與遷移的史觀。它具體的文本是跨領域整合的，跟繪畫在觀察的地方有相當大的接不上，繪畫的界線依舊存在但卻尚受普羅大眾的親睞，其中必有它不可言說的蹊蹺。除了抽象藝術把藝術趨近專業化之外，杜象（Marcel Duchamp，1887–1968）關鍵性的翻轉，把繪畫與雕塑間的辯證拋下，給繪畫留下一個不知去向的關係。雖然觀念性的介入但也造成了一種多數人無法接受與溝通的窘境，或許不是大眾文化與藝術教育的不足，而是對於艱澀的事物不會成為引領人類進去的入口，又或許單純的是人類本身對這個藝術發展的系統不感興趣，或許繪畫的操作與材料的使用保留了一種樂趣，或使人回歸，想接觸或保存的某種成因。此成因很有可能就是從達文西文藝復興以降，繪畫捕捉自然的反應，以及一種平面性特殊構造下的表現，是足以使之取得人類游移或疏離在現實與虛像之間的感受，也形成繪畫多數在當代會傾向走在抽象與意象之間的情況。雖然因人而異，但絕大多數在抽

象藝術成立之後，直接穿過自然對象而取本質的行動，相當盛行。在第三個例子中，繪畫的形式會在流動性（motion）與動態形式的關係下受到影響，也就是抽象藝術在康丁斯基（Wassily Kandinsky，1866–1944）之後點、線、面與色彩的運用得到解放，紅色不再表徵鮮血的任務，黃色不再是宗教含義上光的指示，蒯因的系統會放大化了本質表現的成因，即直接表現「流動」、「活生生的」或甚至「善良的」等抽象項目。

英國19世紀的康斯塔伯（John Constable，1776–1837）與泰納（J.W.M Turner，1775–1851）【圖4】極力在紀錄天空的具體描寫，在氣象科學的發展之下，畫家重視用科學發現的成果與自然觀察的結果試圖具體化地呈現天空中真實的樣貌。但兩人的天空作品中，從康斯塔伯多件作品的畫面精緻與完整度，我們可以從畫面的表現上判斷康斯塔伯在描繪天空暴雨的即時性與變化性，是稍顯快速的，大塊筆刷的塗蓋與單一色層的堆積看出一場相當急促的天空或天氣變化，形成與他以往的筆觸、筆跡有不同的表現。可想而知，這種變化性的自然天氣動態在繪畫的形態上是有一定的困難度的，因為從西方早期的教堂或學院的時代，繪畫都適合於某種室內的，靜態的與慢速的活動，即使是中國早期的書畫也都是室內宮廷的或人文活動為主居多。我們不能確定康斯塔伯的這件作品是即時性完成的，不過就其存有的「天空研究」之作品，他在取景的即時性成因應該是很高的，另外，我們也

不能夠證明他在這件作品有感覺到繪製的困難，但比對他「天空研究」的作品與以往精緻度極高的風景畫作，或許可以看見他對掌握變化性的風暴是有些困擾的，也可能他本身也發現了一種難以用單一繪畫去捕捉動態形式的全部，因而用了稍顯輕鬆、嚴謹度稍低的方式在適應這個變化。

在這件作品中我們也可看見具體的天空描繪，出現了有色塊筆觸的抽象因素，雖尚未成為視覺抽象的語彙，而以非常傾向中國在說的意象：「所謂『意』乃是主觀而抽象的情感，『象』則是包含具體的客觀事物，二者經過情景交融，由此構成一個包含著意蘊於自身的藝術形象。換言之，意象的形成，透過內在情思的觸發，及外在客觀事物之交融，對於作者及作品而言，無疑是一種賦予靈魂之載體。[45]」此處康斯塔伯並未那麼刻意的如東方意象亟於表現一個主體生命史的情感內涵，它反倒像是一位繪畫者對於所會之對象的捕捉，感到些許的困擾，造成具體描繪上的一種鬆開，或感到繪畫捕捉即時現況的極限，因此在面對一個變化性與模糊性皆高的自然對象時，主體畫者傾向把自己對此對象的體驗與感受（我們通稱的「情感」）洩露出來並融合在畫面元素上，另一方面可能也是技術上的困難而很自然地流露出依靠經驗形式的輔助或刻意為之。然而在泰納的《暴風雪——汽

45 陳奇瑋（2014），李白詩歌雲意象探析，台北：華梵大學中國文學系碩士學位論文，頁6。

船離港在淺灘中放煙幕彈，鉛錘隱其方向。艾瑞爾離開哈威奇港當晚，畫家在暴風雪中》一作品中更像是主體畫者強烈地在強調一種畫者主觀對客體對象與環境的描繪。他不是一個具體再現的客觀形狀，而更偏向了東方主體的意象性，即主觀性的認知的占據被明顯地展示了出來。

意象也可以理解為一種主觀性或創作者主體的認知上升，和具體客觀性對象捕捉的下降，但這並不代表說主觀性的上升與客觀描寫的下降就會造成跟現實的脫節，或不真實。在叔本華（Arthur Schopenhauer，1788–1860）《作為意志和表象的世界》裡述到：「概念和直觀表象雖有根本的區別，但前者對後者又有一種必然的關係；沒有這種關係，概念就什麼也不是了。從而這種關係就構成概念的全部本質和實際存在……因此，把概念叫作『表象之表象』，那倒是很恰當的。」[46]或者我們東方的華人普遍信仰的佛教，我們反而應是較能接受這種意象性的展示，佛家甚至主張個體內在所見所聞，才是具體客觀的現實。若我們不以主觀唯心論或唯識學的角度去說明的話，所謂的主觀即是一種個人對社會生活的一種主體想像，因此所有的社會構成與歷史事件、社會事件或戰爭都不是一種撰史者單一方面的敘述，往往是這群集體的單一個體在承受的所有發生事件，造成個人的主觀

46 Arthur Schopenhauer著，石冲白譯，《作為意志和表象的世界（Die Welt als Wille und Vorstellung）》，新北：新雨，2016，頁81。

蘇珊・朗格的三個例子 　　*Chapter 6*

片斷感受、存留記憶與共同想像而組成的某種零碎的聲音，形成是會面向的整體。不過早期中國的畫者也不是從這般觀點在進行切入的，其對「意象」的一種認知主要在老莊思想傳遞出物體本質的直接描繪，或即「傳神」的主張。我經常舉北宋范寬（990-1030）〈谿山行旅圖〉與元朝末年方從義（1302-1393）的〈山陰雲雪圖〉【圖5】做比較。二人雖有時代上的差異，但若排除時代上或技術進步論的錯誤，二人在山水畫的表現構圖有些相似，但重點落在二人表現的雲霧（或說空間）。

　　在范寬的〈谿山行旅圖〉中的雲霧的處理，除了有它地形與當時天氣的影響，其實是「虛」的或可說是「未下筆」，普遍理解為「留白」，即一種對山高處雲霧的一種意象。在兩山之間的空間是一種視覺上的留白或未下筆，但卻能讓雲霧或煙氣（水氣）在場，即一種動筆的缺席（absence）但卻成了視覺上的在場（presence）。此極接近中國老莊思想體系下在中國的繪畫中亟於強調的「虛」與「實」的自然觀點。「實」的對立面是「虛」，而「虛」乃非象，因此無法以外鑠的可視形象進行展現。相對地我們在300年後元代方從義的《山陰雲雪圖》中，同樣有著山水畫的基本景物元素，但方從義所描繪的雲霧，除了地形或當時季節性的天氣外，反而較為顯性有為。對比《谿山行旅圖》中並未外顯雲的形象，而我們說不定還不一定把它理解為是雲霧呢，它以內隱的空間方式來暗示雲霧在本質上的無形或虛無的存

在，即雖然雲霧在一定的距離之下是可見的，但當身在其中卻方知它是無形的物質，所以范寬在此處的展現會落在更意象性的含義，以及是物體本質的描繪的直接性。然而方從義的雲霧在兩山之間則相當明確，占據了畫面的中心，一樣類似《谿山行旅圖》在兩山之間，留一個空間再做區隔。但並不能說方從義的雲就非意象，其實兩山都有某種意象上的成分，也或許畫家表現了雲雪季節中的天氣變化，綜觀上述，二人在處理的雲霧的方式卻相當不同，雖然《谿山行旅圖》中的留白是非常虛的意象，但卻是相當符合雲霧本質上的真實性。

　　總結上述朗格的三個例子所帶出的意義，相當有趣，從一個非定形的或動態形式的功能限制上，容易在實踐或操作的過程上逼向一個使客觀因素下降的意象表達。此處並不是在說意象性的成因只能存在於朗格的動態形式，而是動態形式在繪畫表現的限制下可以帶向意象或更抽象的具體瓦解、變化與外顯。但這也並不能把所有創作者的問題都帶向同一種位置，或解決所有創作上的問題，這也不能把所有創作者所無法描繪的困境全部用抽象畫的形式來加以解決。若論視覺上的抽象畫，指畫面上不具有具體可以被現實經驗辨識的物體指涉，在所有世界表象的背後，都存在某種主體認知到的抽象化活動，它可以是某些運作、關係作用、規律運動等，不過繪畫是可見的，我們也是通過具體的社會環境表象，去感知到了某些形而上，或只存在於表象背後的存在。

蘇珊・朗格的三個例子

因此，用抽象的方式去展示抽象又難免在可見的繪畫物質性載體上出現玄妙的牴觸，而意象在客觀的物象展示上，或許會是一種解決的方式，因人而異。重點在於這種意象的模糊化與視覺上抽象解構，都形成了繪畫創作中主體的現身，此處往往就是創作者時常喜歡使用卻又無法表述清晰的「情感」。簡言之，就是對物體有主觀性變形下的展示，同時也就展示了創作者自身人格化與內在活動的證明。主體的現身也會導向想像性的發展，即主體想像與一種開放性的想像空間，如泰納在其上述的作品中，對於暴風雪整個空間的模糊性特徵。另外，由於「徵候性」一般的特點存在於創作之中，人的生命形式與過程會如同天氣一般，是可觀的穩定與不穩定氣象，它有徵候，但人的一生永遠難以得知明日的標準氣象，我們只能揣測與分析徵候帶來的發生，並想像明日的發生，而我們卻無法保證一個恆常尺度的氣象，因為明天如同天氣，如同創作，如同實驗一樣，會有意料之外的時候。

存在關懷與愛情戲碼

藝術並沒有那麼偉大,那種可以改變社會、發現宇宙
的能力,可是它卻是揭示生命主體價值在社會上存有
的證明。因為人之所以能夠感受「藝術」或「美」,
即是因為是「人本身」,我們走在路上卻會因為在途
中遇見一隻可愛的小狗,或一朵鮮紅色的花而為此停
留,這或許就是人類的感受力與對美的回應能力。

感情入戲

　　這章又可分作兩個重點進行劃分：愛情戲碼與存在關懷的思考，分別表述了創作者腦海中渾沌的情感跟一個教育，尤其是台灣藝術教育體制底下，對創作者成為他自身的上位思考的矛盾性。許多人秉持藝術家不是藝術家，多以謙遜的姿態以藝術工作者、如本書使用的藝術創作者、手藝人等自居，更多我們害怕的是一種社會上的排斥感。然而，在愛情戲碼當中，普羅大眾與一般群眾而言，對藝術或者繪畫的最普及認知就是表達「情感」的東西。這並沒有任何對錯，表達情感本身也同時在證明藝術家其實就是「人」的一個存在。從前幾章的揭示中，我們或許已經可以感受得到在最被認為是表達情感的「繪畫」媒材當中，存在著非常多的理性思考，形式問題辯證和自然觀察與自我見解建立的成分，「抒」、「情」在某方面其實並不占據所有藝術或繪畫的全部因素，它們雖然不被列居於創作之中，但它們卻是一個創作之初的前導，而且是非常明確與明顯的前導，即創作的慾望。

　　我們所謂的表達情感雖然並不是完全不存在，不過在這個時代當中，情感表現是經常慣性地被用來搪塞藝術創作或繪畫創作對外溝通的語言。情感或諸多感情是非常私密的，也因此若是慣性地用表現感情，此種私語化的以及籠統的語言，作為自身創作上的背書，這即在告訴他人：「這件作品

是劃歸我個人私事的，你們不會懂也不要插手。」這等私人化的特質本身就具有一定的排外性。感覺本身是非常籠統的，而且是待釐清的，在創作之中，更應理性地去分析一個表現性的形式，如何做到對本體自我所要舒展的東西是對軌的，而脫軌的形式又如何展示一個本體自我之外的，情感的一部分面向？在此之中的感性經驗，多少還是會接合創作經驗中理性的成分。試舉年輕創作者黃郁茜〈種植遊戲09：被擾亂的青春〉【圖6】的仙人掌系列相關的作品，可以見得她形式上存在著某種以理性部署感性經驗的過程，尤其是使用了一個可「物化」的對象，亦即我們在心理學或莊子的概念裡，一種主體投射的形態。仙人掌在創作者的表述中可知她對仙人掌做出了肖像式構圖，在心理學上執行了一種自我投射的作用，或者如德國心理學家立普斯談及的移情作用，即主體用客體對象的描述來反過來形容自己，或投射自己的諸多想像與感情在此之上。不過情感的成分較成功的運用是在背景的部署，框架的濾鏡感從粉色系的使用到屬於普遍女性指向的裝飾性花卉，以圖騰感的方式藉空間的濾鏡分層手法展現了一個掀開與遮蔽的感覺狀態，種種元素的組合與理性部署顯示出一種女性的或屬於女性私密的強烈形象活動，這筆直僵硬和帶刺的仙人掌，本身是一種帶刺的植物，在背景的繪畫性置入之下反而消融了，也翻轉了我們對帶刺植物那些攻擊性的、防衛性的既定含義，其中，創作者在投射自己的同時劃分了一個肖像與背景的空間關係，用空間關係的轉

存在關懷與愛情戲碼

換去造成原指的仙人掌肖像（塑像）曖昧化，打開了繪畫視覺意象上不同的語意和吸引力。

　　不過，並不是所有人都能透過情感的表現與移情去內化轉換得如此成功，除了有情感之外，創作者更大的要有創作經驗與形式思考部署的辯證能力。所有的存在者都有一個本質上的「可欲性」（desirability），即對特有的對象保有慾望，對於缺乏的部分則帶有想持有而想滿足的慾望，在創作本身也存在著類似於想創作的創作慾望，但鮮少有人會去思考創作慾的成因，多數的情況下都著重在創作所表現了什麼樣的情感內容，或許那份內容是不存在在創作之中的，而是作為創作之初的推動因（efficient cause）而已，因為創作之中占據多數的成分會是形式問題與材質性的問題解決。

　　談到感情或表達情感，多數人都會連結到愛情或戀情的存在，這些被列為情感財富的寶庫，藝術創作從這個寶庫裡取得一些能夠在創作載體上不斷輸出的行為，這可能並不是創作的運作也可能未觸及到創作本身，因為上述的行為動作不過是一種感性衝動的形式。也許有人會說藝術或不是藝術，是你自己個人的決定與否，但就在前幾章的表達，創作中是一個相當渾沌和系統性地雙重結果，若永遠只是在做一項非常淺白的抒發動作來看待藝術的話，那就可以說明觸碰到創作本身的可能性並不高，是實為可惜的。在台灣多數的創作者或學生，經常會以感情當作藝術創作唯一的體認，變成每一位教授或老師都必須還要了解每位學生的感情史才能

知道該作品的內容，這種想當奇怪的現象。感情史並不是問題，問題是如何轉化，若未經轉化過的內容，則感情史會成為一種對觀者來說的閱讀門檻，簡言之是過度的私人化傾向，因為私密的封閉性很容易被視為個人空間的，而這種私人化的方法會讓人無法給予更多意義上的解讀，另一種說法即是狹窄化了他者解讀或可分享的空間。因為藝術創作並不是全部的私人化展現，而是某種私人化符號的展示，也因此當我們選擇開放他者（外者）來觀賞，不管是展覽形態、社區形態或純粹展示的形態，都表示著開放雙方介入參與討論的空間。這就意味著如何解決這個參與式、教育式或討論式的視覺符號轉化，符號在媒材上的轉化也同樣面臨著展覽空間與形式問題的本身，如何內化重新提出一份不一樣的內容語彙，使之有投射出來的或曝光的可能，即使是無為的也無妨。

　　表達情感的部分其實在中國早期繪畫與文人畫都經常在處理，並經常被擺在第一位，也是中國繪畫系統最核心精神的地方，我們可以一看分析。在學者徐復觀《中國藝術精神》當中寫道：「對象地感情，實際是通過了想像力的活動，或推動想像力的活動。當一位抒情詩人與物（對象）相接時，常與物以內地生命及人格地形態，使天地有情化，這實是感情與想像力融合在一起的活動。莊子由精神的徹底解放，及共感的純粹性，所以在他的觀照之下，天地萬物，皆是有情的天地萬物。《逍遙遊》篇中的鯤、鵬、蜩、鷽鳩、

存在關懷與愛情戲碼

斥鴳、罔兩、景、胡蝶,都有人格地形態,都賦與以觀照者的內地生命。[47]」在老莊思想親近藝術之中,對於時代思想的理脈傳承亦有相當多的意義,尤其在對世界萬物的內地生命是有極大的著墨。其中來自於觀照的行為本身,造成細微觀察的深度變化,而並非只有老莊的思想:「孔子曰:『君子矜而不爭,群而不黨。』老子曰:『夫惟不爭,故天下莫能與之爭。』『不爭』作為文人之畫的重要表徵,所能建立起的超越於專業繪畫的獨立領地,也就順理成章地從公共化轉向了私密化,從技術標準轉向了趣味標準。除了高尚的主題外,繪畫的價值不完全取決於它是否合乎社會通行的技術標準和圖式規範,而取決於它是否體現了『道』的超越精神,是否在這種體現的過程中獲得了身心的陶冶,實現了趣味的投射。『道』與『藝』的矛盾,或者換一種說法,玄想與操作、審美觀照與形式法則之間難以對應和協調的齟齬現象。[48]」

　　這種相當注重在人格或人性論的介入下所形成了繪畫形式與情感與之的挑戰:「宗炳到王維,顯示了文人畫對自身品格的追求,逐漸由對態度、功能的側重,轉向對胸次、趣味的側重。人們的關注點,因此更多地從外在的、開放的、社會性的倫理氣氛中抽離出來,而投注於內在的、自足

47 《中國藝術精神》,頁93-94。
48 盧輔聖著,《中國文人畫史》,上海:上海書畫,2015,頁20。

的、私密化和超越性的審美境界。晚唐五代逸品說的興起，正是後者日趨彰明的信號。[49]」宗炳（375-443）本身就是相當虔誠的佛教與道家的精神思想繼承者，並有以道入佛的些許觀念。但情感本身要推溯到中國畫論的早期，是以所謂的「傳神論」下去追求的：「山水畫也要以形寫神，宗炳認識到神是無形的，必須有依託才能顯現，形質就是神的寄託之體，畫了山水的形，從形中才能得到山水之神，他說：『神本亡端，棲形感類，理入影迹』，意思是說：山水之神，本無端緒，無從把握，它棲於山水形內而感通於所繪之景（感類），神也就進入了山水畫（影迹）中了。宗炳雖是唯心論者，但他說出：『神本亡端，棲形感類』就比宋代文論家嚴羽的『無迹可求』之意義更為重大。[50]」我們可見莊子在所謂的「情」當中指向的也並不是一種戀愛式間傳遞的情慾，而是如何透過超脫慾望的界線去發展出對物化概念與對情慾所綁的地位做出鬆動，即「大情」。在中國藝術精神當中發展出來的並不只是在表現一個感性的衝動，而是一種具有生命厚度的關照。不過中國文人建立的系統在清末民初的思潮碰撞當中，以及社會結構與知識階層的文官制度改革，教育制度改變都受到外來知識系統的洗禮，因此我們又可以詢問中國藝術的精神與文人畫留給了我們什麼？我們又如何從這中

49 《中國文人畫史》，頁22。

50 陳傳席著，《六朝畫論研究》，台北：臺灣學生，1991，頁114。

存在關懷與愛情戲碼 ——— Chapter 7

進行我們具時代意義的表現與思考？或許在藝術創作與感情的挖掘裡，我們能夠回到自身的內在世界，從中進行內化與釐清，再使之曝光並強化在自身的作品的表現方式上。

愛情劇河豚說

我們經常提到創作或藝術創作傾向於感傷主義或進入了感傷狀態後會導引出的行為，其不過是一種關懷的行動。也許不能說是治療，但卻比較相似於個體在社會中的遭遇，做一次或多次的自我關懷調整。快樂基本上與創作有些衝突，因為在某種程度來說，創作是情感的啟動引擎，或許不會成為創作的對象，但起碼會是創作之初相當重要的推動因，又或者至少存在著主體個人對存在本身的懷疑，在社會環境結構中的批判，亦或者純粹是對日常生活新的發現與不同的解構方式。因此快樂是個人在生活存在中產生的問題的一種背反，若個人在生活存在中存在著感性問題，諸如存在關懷的死亡、孤獨、自由與無意義等，快樂難以與之共存，只能在生命的不同縫隙中介入與重逢，進而試圖平衡我們的感性問題。

我們的內心就像扎滿針或帶刺的河豚，但因為在內心裡我們看不到它，我們不曉得它何時膨脹，它也是會依照外在因素與個人對自我對話的過程中，形塑出它看不見的樣貌。這個河豚有凹陷進去的地方，也有膨脹飽和的地方，它有形

狀，也有些地方帶刺，尖尖的，雖然我們自己看不到它的全貌，但我們總喜歡舉著這個在水中的河豚，閉著雙眼，一邊轉它一邊摸它，希望用觸摸的方式去摸清楚我們的河豚，我們摸到的平滑柔嫩的地方，我們會笑，我們摸到尖刺的地方，我們會痛會哭，我們摸到凹陷的地方會感到空虛，會自卑會想去修復，我們摸到膨脹的地方，我們也會感到滿足與自豪。通常我們在創作之時會傾向去觸碰到那塊尖銳的，刺痛的，難以觸摸的區塊，因為那個區塊過度的個人，也因此沒有太多人會願意進來碰它。但正因為它夠尖銳，夠刺痛，又不會有誰去碰它，我們才會用創作的形態，去試圖關懷這些區塊，試圖用投射在外的途徑渴望一種改變、被了解與解決，用實現在外頭的方式去得知別人是否跟自己一樣，去觀照河豚，關照他人跟自己一樣時是如何用不一樣的方式在面對這樣豐富的情感財富，往往這會落在感傷主義的領域當中，並會以相當豐沛的創作能量、形式表現與無理頭的方式向外展示，任何具有創作經驗的人都能看出端倪，而純粹作為觀眾的人們則會產生問號，但這邊回答了多數觀眾對藝術創作者為何要創作跟傷感、恐怖、悲傷或灰暗為主題的作品的疑問。但針對創作者而言，如若只單靠情感的感傷主義來作為整個藝術創作的唯一推動因，反而是非常窄化的，也可能落於一種慣性，認為創作時就創作跟河豚尖銳部分相關的地方，這些地方往往是我們封存的傷痛，是死亡、是失戀、是失敗、是過去，回顧過往也必須試圖去解決內心的轉換，

存在關懷與愛情戲碼 ──

去發掘更寬廣的生命厚度。

　　若以一種由美國精神病學家歐文‧亞隆（Irvin D. Ya-lom，1931－）在他著名的《存在心理治療（*Existential Psycho-therapy*）》所提出的關懷對象為主，愛情本身就是一種被愛的狀態，它回應的是所謂亞隆所提出人類的「終極關懷」裡的四個面向：自由、死亡、孤獨與無意義。被愛的狀態在馬斯洛的金字塔（Maslow's pyramid）的最上一層即是自我實現（self-actualization），多數學者認為愛情大多要求的是與對方的相處中亦能達到一種自我實現的可能。人都想透過愛人去得到被愛，這並不只會出現在本書或《存在心理治療》一書中，在廣大的人類感情世界中，存在著無數不同立場的愛情觀，正因為它非常主觀也洋溢著人與人在價值觀上的差異與融合。差異即是辨別獨立自我個體在創作中外顯的特殊性。人都想透過愛人而受到關懷的渴望，它能驅逐如亞隆提到的「孤獨」所造成的冷漠（存在孤獨）。了解到世上有那麼幾位人是關心自己的，就好像可以讓「孤獨」感遮蔽與消失，自己的意義與價值也就成了自身，使自己的存在具有了原因，這是亞隆透過四個面向分別正反合化了許多我們人類在關懷問題上的原因。在上述的終極關懷面向裡，「孤獨」與「無意義」是整個生命過程中焦慮與不適應的集大成者，所以我們不斷地去尋找與「孤獨」和「無意義」的反面，例如創造意義（自我價值）、愛情等去作為長期考量的填補。但我們都清楚了解到任何形式的感情都會有消逝的一天，「孤

獨」之所以是終極的正因為它會在感情的離去後再度強烈的回來，因為它不曾消失。

　　感情與愛情是非常個別與主觀的，若我們以人類的關懷角度來看待，感情與愛情是否能成為人類生命中最重要的目的？人一生中最先要的解決其實是解決自己的問題，若自己的心智主體是健全的，這主體本身已經可以透過自足的方式來運作，因此不會有所外求或尋找外在客體的依賴，只有當自己的問題尚未解決，這些問題的存在都會造成我們對某一部分的事態解讀造成扭曲，這時的心智主體才會去做相當多餘的行動造成更嚴重的結果。我們依靠的是外在的客體，但其實我們從來都不敢靠近自己，這也許是種陌生或逃避。或許藝術創作即是一種推動，使自己直視自己的一種機會，但多數人還是會想辦法避掉它，去直視自己以外的對象。正因為「孤獨」是終極性的，我們都將面對它，而人類持續在不面對的情況下，會從感情中再建立一個制度化的感情，即「婚姻」，在芬蘭學者韋斯特馬克（Edward A. Westermarck，1862–1939）的《人類婚姻史（*The History of Human Marriage*）》當中提及，人類的相處模式除了各自心理因素上的互相吸引外，如社會制度、習俗、偏愛、鬥爭等屬於人類在社會制度下的觀念是強烈地被外顯出來的，這些原本屬於人類歷史與社會歷史傳承的東西都將被擴大外顯。雖然個體可以換一種方式，以不斷地對外去幫助和協助改變社會環境與他者，但問題不在於幫助多少人或做了多少事，而是能不能夠

在向外的作為裡同時覺察到自己的問題，即「裸樹」從一片森林中甦醒，而早日解決與面對它。我們習慣花一生的時間在解決別人的問題，但到頭來才發現主體自己的問題尚未得到排解，多數的我們其實連一個答案或許皆無。

人在生命的終點時，面對的不會是別人面對了什麼，而是主體自己歸位要面對自己的時候。如若把婚姻及愛情當作人生的目的，以目的論的方是來建立自己的話，我們所傷害的可能才不只是自己，因為在目的論的情況導致下，若生命中沒有感情或婚姻的發生就代表一種人生的結束與無法自己的話，才會形成由個體發展到更大的群體問題。若人看不到問題，通常就必須要一直依靠數次的循環與經歷去覺察，待他發覺之後，「謹慎」才可能出現並位居所有條件的第一性。再者，若哲學是從人類的觀點與日常生活的現象去質疑和引發思考的話，在某種程度上，藝術則是對觀點的結構與既定的構成，如日常的機制化去做鬆動，因此藝術的行為很可能比哲學更具有破壞力與解構性。

在以往過去對「美感」這東西的確立，我們可以看到以英國政治家培根（F. Bacon，1521-1626）強調了理性與感性經驗的二分化並重視它，一連串的美學課題在哈奇森（F. Hutcheson，1694-1746）把此感性經驗設置為一個獨立感官條件後，如休莫（D. Hume，1711-1776）針對「同情」對象的移入，博克（E. Burke，1729-1797）再把這「同情」以類似於產生「愛」為美感的初型來進行對象化的論述：「博克承認

在這方面人和動物畢竟不同。動物並不憑美感去選擇對象，而人則『能把一般性的情慾和某些社會性質的觀念結合在一起，這些社會性質的觀念能指導而且提高和其他動物所共有的性慾』。這種『復合的情慾』才叫做『愛』，而愛正是一般美感的主要心裡內容。[51]」美感來自於人在感官中在感覺的對象裡產生相似於「愛」的感覺經驗。然後多數時候我們容易把「愛」理解為感情與戀情上的愛。但基本上，我們上述做的假設，這些跟「愛情」相關的，傾向於人類面對「孤獨」或一說是「無意義」（無趣）的反面，它的存在是生理上與思想上相互用來抵抗孤獨與無意義的方式。然而當今的藝術不斷地朝向「去美感」的事實方向在邁進，它反映著是一部人類社會結構史當中，從神權以降，反覆的唯心、唯物、浪漫、理性不斷輪替的歷史。

存在的終極關懷

　　社會中看似團結與群聚活動的人們，其實都是各自孤獨地行走在自己孤獨的道路上，在這道路上我們會尋求長期與短期的陪伴也會尋求生存的延續策略去企圖回應「死亡」。美國精神病學家亞隆在1980年代對人類在自主存在的過程中所出現的關懷（existential concern），即生命中的終極關懷

51 朱光潛著，《西方美學史》，上海：華東師範大學出版，2015，頁235。

（ultimate concerns of life）從60年代出現的存在主義思潮中，他運用並結合了心理治療，獨樹一格。基本上此四大終極關懷：自由、死亡、孤獨與無意義介入到的是普遍宗教基礎的範疇，台灣生死學之父傅偉勳先生（1933-1996）在《死亡的尊嚴與生命的尊嚴》裡對生死意識是否要如此早的從平時日常就開始建立提出質疑：「死亡問題並不能單獨成立，深一層說，死亡問題即是生死問題，死亡問題與生命問題乃是一體的兩面。[52]」在黑格爾（G.W.F. Hegel，1770-1831）對藝術終結的觀點裡，曾把藝術、宗教和哲學（精神）用一種重疊面的方式和各自超越的方式，透過表象到精神的層次，說明了藝術跟宗教的關係：「黑格爾特地對此表象做了限定，即『心理的』表象。這種界定意味著，與藝術外在的、感性的形式不同，宗教階段的絕對精神（上帝）雖然也涉及『形』、『象』，借用它們來表現自身，但是這種『形』、『象』是心理的，即主觀的、內在的，因此，藝術不同，宗教已經是絕對精神『向內轉』的階段了。但是，二者之間還是存在著一定關係，即二者都沒有完全地拋棄『形』和『象』來思考和認識絕對精神。[53]」雖然都有個外在的形式表

52 傅偉勳著，《死亡的尊嚴與生命的尊嚴——從臨終精神醫學到現代生死學》，新北：正中，2010，頁128。

53 張冰（2014），黑格爾的藝術終結觀研究，中國人民大學學報，2014年第2期，頁144。

象，但就黑格爾而言，兩者在心理上的內向性與向心式的方式都不同。一方面，是在於藝術特殊對感性經驗的形式，不過藝術創作與泛繪畫式的媒材表現更擴大了生命主體對於生死意識最大的視覺開放性。

　　或許，哲學上對於生死意識的思考是具有更深度的思想，但藝術的開放性在某種程度上視覺化了個體對世界觀的表態，另一方面是對生死意識的看法。這個可以從我們剛才提到的觸摸與翻轉那個河豚的角度來看，從深度的認識當中，很容易在創作者的腦海裡就培養了生死意識的思考。正因為諸如情感等私人化的領域，如同死亡一般是從來無法轉化受苦的一樣，可創作者卻能在表現的視覺形式上第一次的向外界曝光自己的感受，透過鮮明精準的表現方式，猶如向外位移一般，在這份可被感知的感受中，形同對向外轉化的幻覺投射。因為生死意識是否只能是個體一個人獨自面對的？雖然事實上答案是殘酷的，不過正因為藝術創作上的開放性與表徵內在的語言自由，把平常眾人不太喜歡談論與面對的生死意識，以不同的方式展現開來，從這方面而言，藝術同樣扮演著生命主體與現實外界關係的一個橋樑，不僅只是關注社會脈動與權力結構，它的展現能讓個體的生死意識成為某種對群體的生死議題，回答生死是否只能一個人獨自面對的疑問，如同愛情的存在在拉鋸與「孤獨」的抵抗，在生死意識到生死觀，我們也在做對「死亡」的反抗。不過藝術創作是否能成為轉化反抗到涵融的過程，透過形式語言的

思考與創造去正視自己在面對的難題，一種生命觀的展現，從中強化了自己也向外傳遞一種信念的訊號。

　　在《量繪形貌》一書中，Jennifer Dowley自述道：「我相信自己這些日子思考最多的是藝術家跟我們文化之間的疏離感。似乎常社會在經濟上和社會上衰退時，反而越強烈的需要藝術家作品裡所展現的人性和創造性。荒謬的是，這樣的時候，藝術家反而越被排斥和忽略。[54]」此段話對藝術家和他之外的社會傾向，形容的會以保持距離的態度當作他們對社會批評的一部分。不過藝術家最被受到社會的排斥外，其實在藝術家之外的其他人都同樣感受到不同面向的排斥，只是差異與程度的方式不同，這種排斥與忽視感來自我們共同傳遞出去的和共同分享的疏離感。提到存在主義小說家卡繆的《異鄉人（*L'Étranger*）》裡的主角莫梭（Meursault），他的疏離，在不受社會制度的支配，荒謬、無目的性的象徵（大自然法則）等，更像是一種「無明」（對自己存在意義的不了解）。他的感受是存在的，但他不知道自己母親過世為何不會難過，他不知道為何自己會受天氣熱的影響，他更不知道他為何會開槍，他不知道他自己為何要幫一個無賴，他不知道他為何受到法官的審判，還一度的想跟法官握手，他不知道為何大家為他辯護，他不知道為何耶穌基督要硬生生地

54 Susanne Lacy著，吳瑪悧等譯，《量繪形貌：新類型公共藝術（Mapping the terrain: new genre public art）》，台北：遠流，2004，頁42。

進入他的生活等。這是也為何我們覺得他「真實」，因為他跟人類一樣共享著「無明」的特質，他對自己的感受是可辨的，但卻無法理解許多發生在他生活中因素的源頭，即類似一種無知的狀態。多數分析者把這個狀態解讀成「不受外在制度所支配」也有其正當性，但若從本質而論，莫梭傾向對於「結構」（生存中的社會制度）存有疑問，這給了他一個選擇不受約束的選項，但卻也成了他在未解決任何疑問下，產生對世界運作的「無明」，因為他完全地把選項交給了自然法則，由不所為或無法所為的情況下被世界的方式所擺動。

很妙的卡謬以「斬首示眾」的結局來獻給莫梭，看到的是一個「個人」的極限（也是存在主義注定被結構主義壓倒的原因）個人的感受雖是重要的，但「個人」很難改變整體社會的「結構」，當我們在面對自有的生命，我們也同時在面對存在，就如存在無法被表現，我們也無法詢問為什麼我們有生命，因為它無須被解釋。

在教育本身的思想傳遞上，就存在著某種思考的僵固，並落實在現實以至於讓現實也顯得僵固。年輕一輩的創作者最關心的還是自己的能力如何與社會對接，以及藝術創作本身到底可以對社會造成什麼樣的貢獻，或許我在本書中也試圖想回答，只能就一個創作者的立場，渾沌的整理出些許的想法。因為若問自我改變，並不能全然地靠藝術創作，而我們都被塑造成了一個難以有效地自我變通，去對應這時代的

個體。我們也被僵固的認知定型成一個難以做決定，難以做自我翻身與鬆動的個體。我們也是在許多的社會規訓中和自我原則中，形塑成跟這世界簽署終身契約一般的約定一樣在履行它。我們看到所謂生命中的終極關懷是如此鮮明的，這也因為藝術本身表徵的也是生命中的某些片段，因而生命的終極關懷也會是藝術的關懷，它在揭示藝術家（人）自己內在的真我，也同時在揭示人性、揭示大自然與不可見的奧秘。藝術創作是孤獨的，此處即顯示了創作者並不限於執行創作時才是一位創作者，他平常時也是在創作，並且是不自覺而孤離的。藝術的創作撥開也更拉近了人面對孤獨的一種人類關懷。若比起生命，藝術並不會成為最重要的，藝術並沒有那麼偉大，那種可以改變社會、發現宇宙的能力，可是它卻是揭示生命主體價值在社會上存有的證明。因為人之所以能夠感受「藝術」或「美」，即是因為是「人本身」，我們走在路上卻會因為在途中遇見一隻可愛的小狗，或一朵鮮紅色的花而為此停留，這或許就是人類的感受力與對美的回應能力。

非　雲給創作者的思考

每次搭機下降時，過程皆相當痛苦，個人身體體質的
因素關係，耳朵會因氣壓改變而劇烈疼痛，而這班飛
機又相當不穩定，進而使身體感真實存在的喚起與那
份驚慌，在由內而生的短短感覺過程中濃縮在那片雲
當中。

「非　雲」是我透過繪畫的創作思考，開始對「雲」在繪畫平面從風景畫的主體解構、獨立去背去景以及邊界的思考方式，包含對水墨的切入。「雲」在中國早期山水畫當中和西方著名的《雲的理論（*A Theory of /Cloud/*）》作者達彌施（Hubert Damisch，1928–2017）皆有相關在繪畫分析上對「雲」的著墨。「非　雲」在我研究論文《非　雲（Post-Cloud）》當中透過試圖對感性經驗和創作對象客體的解惑引發的一系列相關思考和實踐足跡。

　　「非　雲」這時期的創作發展比較偏向我本身從2000年以來到2014年期間移居泰國和印度的一些想法，認識在不同文化的衝擊之下與對自身文化認識的延遲，我在2014年選擇回到家鄉台灣，最主要還是希望反芻與建立一點自己跟家鄉的某些深度的關係。因此在面對藝術創作的同時，開始注意到了我跟這塊土地的距離，在返台的時候我還無法聽懂台語，而台灣在我的童年裡是一個永遠的缺席。相對地生活在印度和泰國分別感受到當地人跟這塊土地至深的連結性，且並是現在當今東南亞當代藝術中相當活躍的根據點。在這兩大辨識性極高的文化據點，在歷史悠久的文明與民族色彩表現上具有獨特性但相對地排他性也很強。台灣在國際上是處在一個相當模糊的位置，也因此台灣人的自我意識也經常出現尷尬的、漂移的或甚至是必須模糊化的，這種特殊關係是台灣處境的一種特徵。在面對藝術創作與土地環境的關懷上，我本身是難以有所著力的，這份距離感的存在是延續出

現在我「非　雲」創作當中的。

　　「非　雲」比較偏向回顧一個以往在交通工具上的一段移動經驗做切入。最具影響力的地方還是一段夜晚搭乘的班機，從颱風中穿越下降的經驗。一班從新加坡國際機場轉機到高雄小港的華航晚上班機途中，在高雄上空正遇颱風登陸，機長採取直接穿越颱風下降降落。因此有機會通過窗外看見那詭異的雲、雷與閃電狀，它是伴隨著心理恐懼與身體不適而存在。原因是每次搭機下降時，過程皆相當痛苦，個人身體體質的因素關係，耳朵會因氣壓改變而劇烈疼痛，而這班飛機又相當不穩定，進而使身體感真實存在的喚起與那份驚慌，在由內而生的短短感覺過程中濃縮在那片雲當中。該段記憶是一次對自己的喚起，如上一章形容的底片曝光狀態，意味著連結身體感受並形成一種身體記憶的投射對象。然而我在未記下任何當時之檔案下，唯能透過繪畫去喚醒那份存在點，由視覺、回想與接觸，重新讓印存的畫面曝光。這份經驗使我反思雲的威脅性。眼見窗外透過閃電的光，曝光了雲翻騰的詭譎狀態，這使我最初地意識到雲不再是所有我們既定的狀態。在時代的進步當中，人類已經可以從上空的俯瞰在觀看雲的位置了，這種俯瞰的姿態恰好印證了人類對自己科技的能力掌握地球（自然）的某種自信，形成觀物姿態[55]。這與古人在地面上仰首望向雲彩的觀看方式，古人對

55 陳柏源，《非　雲》，國立高雄師範大學美術學系創作組碩士論文，2020，頁86。

雲的天象變化與它的神祕性已大有所不同了。現代人有了一個在交通工具內部的經驗，可以像觀看月球的另一面般來觀看雲，這種壓縮的、快速的和封閉的內部成了這時代每個人在共乘的模式中所有的經驗。

「非雲」的成立是透過一種由思辯上對雲既存印象的解體，藉由「非」的語詞結構否定來帶出創作實踐上的推展，回歸雲原本那具有非絕對的開放性想像形態。在視覺藝術當中雲是視覺性的，它帶有主觀想像與情感投射的符號。最主要的是雲本身帶有聯想功能，並且是與意象去重疊的，因此我們會說雲像什麼，但來到視覺平面上，它卻不是語詞可以辨認的對象，故我們已不能再稱它為語詞既定結構的「雲」，而是帶有模糊化，視覺意象的「非雲」，猶如朗格在其著作《藝術問題（*Problems of Arts*）》中提到：「然而在我們感受到的所有東西中，有很多東西並沒有發展成為可以叫得出名字的『情緒』。[56]」而著名的《雲的理論》作者達彌施也講過類似的話：「雲在表現的大前提下，並非只具備象徵或陳述價值，它並不只是用來指示天空。[57]」因此，雲不但是一種跟繪畫所製造的幻象空間相似的虛像外，當它成為

56 《藝術問題（Problems of Arts）》，頁21。

57 Hubert Damisch著，董強譯，《雲的理論：為了建立一種新的繪畫史》（Théorie du nuage. Pour une histoire de la peinture），台北：揚智文化，2002，頁103。

繪畫所描繪的對象時，它還是一種意象，這也是主觀性介入的成因。故變成在處理一個抽象與意象之間的繪畫狀態，它可以是形式的，但它也是對於自身想表意的情感的抽象符號做轉化。我希望創作不只是在創造一些可表意的符號，也希望透過「非　雲」去回應一些形式問題或藝術問題。藝術並沒有那麼偉大到可以實際造成社會上的改變，但它卻充滿了文人精神內涵與那思考性價值的內在整理，以及精神提升的一些柔性作用。

　　「非　雲」在我的研究中，並非僅止於一項實踐創作用的一個命名，它更多地屬於一項對於生命的觀點，以及一次事件性體驗的感受延伸、感覺體現和對既定印象的思考裂變。由對於「距離」的產生在我本身離開家鄉的經歷中強烈地出現，在離開家鄉長達十餘年之久，與所謂在地人的不同之處即是我對於家鄉的陌生感，台灣在我童年的經歷是個永遠的缺席，當再度歸國之後產生的是一種對此地一種「稍微虛」的距離感。身為一個飛機搭乘的移動者，機窗外的「雲」是一個跟著我生活轉移的特殊約定，具有某種恆常性的存在。透過一次夜晚飛機搭乘，從位在高雄的颱風上空中強降的感覺過程，在雲層中穿梭的強烈晃動，從機窗所見的詭譎雲狀、閃電和暴風雨，進而從「崇高」的狀態裡覺察生命的意識感：「凡是能以某種方式適宜於引起苦痛或危險觀念的事物，即凡是能以某種方式令人恐怖的，涉及可恐怖的對象的，或是類似恐怖那樣發揮作用的事物，就是崇高的一

個來源。[58]」此感受是由內而生的感覺過程，亦是我展開一項以探究「人自身」與「物」之間某種帶有稍微虛的結構關係。以雲呈現著「白馬非馬」等相關辯證的「≠」（不等同）裂變，進而去梳理它進行一項在結構思考上和圖像延異下的實現，若我們純粹以符號去解析的話，「≠」的裂變我們可以看成「＝」（等同）和「／」（斜槓）的重疊性來看待並加以做思考[59]。

　　所謂「非」是某種在「≠」當中的範圍指向，我們在理解事物之前，會先論及什麼「≠（不是）」。而這種推理和理脈的建立，其實常見於中國的哲學中，除了公孫龍子的「白馬非馬」外，亦可見於墨子（前470–前391）在今傳其弟子所記述之《漢志列墨子七十三篇》（今存五十三篇）中對「非攻」、「非命」、「非樂」與「非儒」等一連串反對性的否證方式在對事物做些辯證。墨子並不同於公孫龍子在「是」、「非」之語義關係中進行思辯，因此墨子的「非」在語義上矢向的是一個單向的結局：

　　「白馬非馬」之說所以引起爭辯，關鍵還是在那個
　　「非」字。公孫龍所謂「白馬非馬」的「非」字，不

58 朱光潛著，《西方美學史》，上海：華東師範大學出版，2015，頁234。
59 陳柏源，《非　雲》，國立高雄師範大學美術學系創作組碩士論文，
　　2020，頁57。

是內容的否定；因為「白馬」有「馬」的屬性，公孫龍也不能隨意抹煞。其次，這個「非」字也不是指類與類之間的排拒關係；因為白馬類包含於馬類之中，這不是公孫龍所能否認的。[60]

　　此處若按照語言解析透過「非　雲」的圖像實踐，將會呈現「非雲，若丘、若海、若髮、若……」等相關根據觀看主體的想像原則所映的景象。又或者透過個人純粹的感覺經驗，我認為這個狀態是屬於「雲」本身就有的特質：雲本來就有想像性和聯想性。雲的形象是「非常形（非絕對）」的，並會依據觀看者主觀的或記憶所接觸到的，投射出不同的形象，因此在「／」的意義上是相對高的。因此當我們以「非　雲」作為傳遞方，接收方則會以「若『非雲』那為何？」這種稍帶逆向的解讀在回應。此處若回歸到創作的實踐，形同打開了第二種或多重的在畫面上來搜尋的意圖[61]。

　　在「白馬非馬」的論述當中，可知「白馬」是個固定意指項（rigid designation）：在所有可能世界中都會貼近一個單一對象，而「馬」相對的則無法在所有可能世界中意指同一個確定對象，就如我在〈堅白論的創作啟示〉裡提及的，例如「馬」可以是白馬、黃馬、黑馬或甚至是貢布里希（E. H.

60 蔡仁厚著，《墨家哲學》，台北：東大圖書，民82，頁116。

61 《非　雲》，頁57。

Gombrich，1909–2001）在他的《木馬沉思錄》中隱喻性的「木馬（hobby horse）」等：「視覺再現這樣一個顯然是理性的藝術過程，也可能源於人們的態度的這種『情移』——從期望的對象向合適的替代物的移情。由於木馬能被（隱喻性地）騎，因而它便成了真馬的對等物。[62]」因此在視覺藝術創作等非語言的表意系統上，是更為複雜的系統，且多數情況下是直觀的、情感的以及不可言說的抽象項目[63]。故往往是感覺性的、非邏輯性的、意象的、形而上的或感性的，然而並不是不能後續再以某種理性的姿態去探究這個狀態，或甚至構成某種系統化的模式，這是在所有創作者所書寫的論述當中，包含像在創作論文中，都該去面對以及回應的。

在繪畫創作上，尤其以抽象藝術為大宗，但抽象藝術在創作的形式裡並不是某種視覺上具體可辨的對象，又或是可被語言性結構去識別或表述的，因此在大多數的情況下我們無法去辨別，創作者只是在針對未知的和抽象項目的對象在進行固化。多數的創作，其實是指涉一種現實，針對具體的概念上進行解剖、重串、解構或鬆動，是我們稱之為「再認識」的表現。我們現實當中雲提供「非　雲」一種意象其實

62 E. H. Gombrich著，曾四凱、徐一維等譯，《木馬沉思錄（*Meditations on a hobby horse*）》，南寧：廣西美術出版，2014，頁32。

63 在語言概念上指一個普遍概念，從特定的示例中提取的某些共同特質形成的普遍概念。

是十分常態的，因為雲有它特質上的想像性，但相對地「非
　雲」卻不再是任何現實裡雲的東西，因此在表述事實和表
述本質的界線上，它傾向於後者。如果說它不是關於現實的
陳述，那麼它是否就與生活無關？我認為非也，對於生活情
感的移情和符號化是重串後，具有生命力的再認識與再詮
釋。這可以做為創作目的的溯源也可做為創作終極目標的矢
向，是創作實踐的能動力，而再認識的對象是什麼？繼前幾
章所述，涵括了創作者本身、文本、離散經驗、土地環境、
大自然關懷、個人生命史、移動史、抽象思考、符號運用、
語言命名等諸多數不盡的回顧。然而最主要的依據還是回歸
到創作實踐的形式層面，在選擇繪畫作為一個創作的主要形
式的話，在當今的手繪技術層面來看，若以手繪人工製成的
超寫實主義繪畫跟實際攝影比較上，雲這個對象是較難以被
手繪人工製成的繪畫形式來清楚再現的自然物。同時它卻很
容易被攝影科技所捕捉，並且在幾秒或幾分鐘內尚未形狀改
變前就可作拍攝了。故雲如何被捕捉會形成某種標題性的指
涉，但建基在上述所分享的「非　雲」概念，指向透過人在
移動經驗所見的質疑開始，在繪畫層面上相對的存在了一個
能夠讓主觀性介入的縫隙。此處所謂的主觀性究竟又意味著
什麼呢？若我們看，以朗格的術語：「使這種內在的過程具
有一個外部形象，以便使自己和其他的人能夠看到它。[64]」若

64 Susanne Langer著，滕守堯、朱疆源譯，《藝術問題（*Problems of Art*）》，
　　北京：中國社會科學出版，1983，頁8。

以一種客觀符號作結，它的意義尚可以被階段性的認知，但「非　雲」巧妙地是在它創作雲的虛像，對照了雲本身客觀的本質形態，猶如「去實體」或「去物質」的錄像、影像更為接近。不過貼近現實並不是所有藝術創作上的主要重點。創作者在實踐上來說，所投射出來的是難以用言語表述的感覺，以及某些被曝光的微妙狀態，故這傾向主觀性在介入以及當它在介入時，便對固有的事物（形態樣本）產生多多少少的改變或變形，更何況雲本身也非靜態靜止的對象，雲它只是幾分鐘內接續運動下所暫時看到的靜態形狀。這是超越人類視角所能容納的環景空間範圍，當壓縮在二度平面載體上，捕捉的方式便會成為某種的不可能與挑戰無限的方式，因為人類的視角都已經無法容納天空之大的東西，因此才會出現環視的行為來移動視角去補足容納不下的地方。這會回歸到「距離」的問題，誠如朗格在發現創作主體複雜的諸多感覺元素，若要組織在一起必須尋找新的理想平面一樣：「人的眼睛實際上能夠在不同的距離、深度上進行調節，從而使視覺具有穿透更遠距離的能力。但不論距離如何變化，只有當視線找到一個新的平面時它才最清晰。要把視覺重新組織在另一個不同的深度上，必須確定一個新的理想平面。[65]」此平面可認知為形而上的平面（platform）也可以視

65 Susanne Langer著，劉大基等譯，《情感與形式 (Feeling and Form)》，北京：中國社會科學出版，1986，頁88。

為二度平面載體的繪畫平面（surface），若在一個顏料層的平面性上，距離也等同於零，而所有透過再認識的抽象項目、感覺情感、生命關懷等都會轉換成符號，進入虛構（幻覺）的平面性空間[66]。

　　基本上繪畫的虛構空間是一種「經驗」的歷史，它由記憶組成也由個人的組織單位做發聲、發揮，記憶做為歷史感本身的根據，它實際上才具備了視覺形式的條件。形成藝術史上在繪畫進程中存在與不存在的辯證，不過雲本身就如同彩虹和蜃景很像，是虛幻無實的產物，它只存在於可見的視覺形態當中。接著，虛構形態下所指涉的往往反而更貼近真實的生命形態，透過個人虛構的創造性符號更貼近於他所意於表述的事實根據與共同想像。我也並未用很複雜的繪畫元素在進行創作，就以回歸到油彩最原初的用意為例，我在操作上是一個顏料（白）跟另一個顏料（黑）塗抹在一起的推展，因此也相對的有東方人格或水墨的意象[67]【圖7】。

　　經由一次往昔在搭飛機的過程，使我定位在一個屬於事件性的經歷，從此面對雲這抬頭可望之的自然對象時，產生了一種活的層次，進行了一系列對雲在感官上、視覺上與脈絡上的辯證系譜。在自然對象上所體驗的感受，作為了「否定的創造性」和「對立性的比照」兩種平衡，建立在一個

66 《非　雲》，頁62-63。
67 《非　雲》，頁63-64。

非　雲給創作者的思考　　Chapter 8

「非　雲」的語言，雖然在哲學的相關領域中是重疊於現象學等的脈絡，但以一種較簡化的方式試圖去重新詮釋「非」字在語義與視覺藝術上的作用。以至於在視覺對象上透過個人主體所呈現的未定物來趨向一個向內的，非理性的，或模糊化的空間，指向某種共性的聯想體或化約為抽象的表現。在未定物的延展中，企圖觸碰到模糊本身，讓此「向外」的距離矢向一個「向內」的內在空間，用模糊的方式在拉開一個彼此間的距離但其實更拉近了這個關係。

　　回到雲是一種非定形的本質，它會因運動與觀者之「距離（景距）」而變其貌。在本章中，已涉及到以下幾項針對距離的認知：（一）雲的本質，透過原為水氣的形態，在聚散性與過渡性當中，會形成可見量體，此可見量體在被觀看主體所看見需由距離來產生其存在，（二）在異國經歷的飛機做為來回目的地之交通工具，在交通科技的提升下，它是一種不斷在拉近距離（時間的縮短）也同時在拉開距離（可行駛到更遙遠之地）。（三）藉「白馬非馬」的語義辯證去建立「非　雲」之間的關係，這個「非」所意指的「不屬於（≠）」是在和那個主體本身，如「馬」或「雲」拉開距離。在回應我一直在本書中所提出的許多問題意識裡，我認為雲抬頭就可以見之，但對於透過個人心性主體的認識，如果能夠藉由創作來瓦解或融合對客觀的認知，使物象的內隱特徵由個人性意義來轉化外顯，會相對的是一種方式。若廣義而說，「非　雲」之意不在於雲不雲本身，如上所述，雲

提供了「非　雲」的意象是十分正常的，不過「非　雲」會
不再是任何現實裡雲的東西。雖然在語言的平台使用上會與
現實中雲進行對照，但在廣義的繪畫平面當中，它已趨近一
個表述本質的，具有抽象化生命力的符號或狀態，甚至是精
神性的滲入[68]。而是一個使創作者與對象物在深入探討中，一
個起到創作思考，生命經驗分享和思辨性的可為實踐方式。

68 《非　雲》，頁86。

繪畫透過時代的變換中，所走向的侷限，這侷限就定位了繪畫特質本身，剩下的就是該材料上的直接性、移情流向和不可言說性所建構的魅力，使之雖然位居於當代藝術環境的非主流地位，但卻是目前為止，整個人類在藝術創作形態裡的大宗。

從前幾章舉出許多個人在創作經驗中所浮現的狀態，在與其他創作者、藝評家、觀者等分享可以彙集諸多有趣的觀點。在各大展覽之中，我們也可以見到許許多多不同民族、文化、生命背景的人透過創作性的形式，在向大眾傳遞各自想傳遞的、教育、發聲等多元的心聲。觀看一件藝術品猶如在觀看一部電影中的某個橋段，某個場景或某個內幕。我們透過這不同形式在轉達的生命經驗，去更廣泛地學習、了解甚至是幻化同電影主角、演員一般，進行二度體驗的認知，如同朗格形容的：「通過對另外事物的描寫去取代正在被描寫的事物。[69]」我們在整個生命過程中是全權地本位主義的，也就是說我們整個的經驗接觸是全部的屬己的，是個體戶的，也可以說是相對的封閉與私人化的，也因此我們必須要依靠去了解他人的經驗，去確認跟定位我們所認知到的經驗，在他人的個體體驗當中，是否也反映著跟我們相同的感受，亦或者他人為何會反應與我們相異的感受，因而去建立一個在個體戶之外的，一個我們統整外在世界（外在於我們自身）的資訊版圖。這使我們去發現跟識別「多維度的」存在事實，也就是一個答案之中還有一千萬種分別的答案一般，而建構出如完形心理學（gestalt psychology）中「裸樹」的概念。森林是由無數顆樹組成的，而「裸樹」即是把樹當作違背整體原則而單獨獨存的雛形來看待。面對充滿著侵入

69 《藝術問題》，頁133。

性、影響力與變化性的外在世界，一顆「裸樹」的存在就是意味著在廣大的樹林中甦醒，並意識到自己的樣本或認識到全裸的自身，也因此在所有藝術的創作過程中，我們說繪畫的歸位或回到「畫」的行為本身，即在於強調「裸樹」的地位以及在不可言說的格局中，展現出的內在活動。簡而言之，繪畫與其他外向性的材料比較起來，是傾向於一種傾瀉式的或對個人性意義的符號構築者，說穿了它比較擅於當一個個人本位的關懷者。我們在面對一個白色框框的空白，如同找到了一個可以放下面具（人格面具）而做自己的秘密基地，這種面對框內的空白處，所發出的視像，會不斷地讓主體內部想傾瀉自己的語言。我們也看到繪畫在整個數位科技時代當中有它無法全面傾訴社會批判與展現外界的侷限，就純粹的平面繪畫而言，它在視覺靜態的形式中，形成了無法如錄像、裝置或空間藝術所觸及到的感知面向多，也形成了它跟外界動態、變化、聲響與位置移動（local motion）作為本質的隔閡，繼而有種脫節感、不足性或不太真實的距離。故繪畫就走向一個處理內部的，或擅於表達內部活動的一個位置，簡言之，是一個對本身內容的揭示與曝光的導引。這就在於繪畫透過時代的變換中，所走向的侷限，這侷限就定位了繪畫特質本身，剩下的就是該材料上的直接性、移情流向和不可言說性所建構的魅力，使之雖然位居於當代藝術環境的非主流地位，但卻是目前為止，整個人類在藝術創作形態裡的大宗。

這原因可能在於繪畫能夠揭示某種讓人與人之間，都共同能喜歡上的特質，或者說，這個繪畫的表現影像能夠表現出某種令人不斷著迷的感性表面。而我們就要問的是，到底繪畫揭示了什麼，它為何如此重要？第二個原因可能在於「看不懂」的陰影。當然，繪畫也能夠操作一些抽象因素，而使其平面表面產生某種大眾約定「看不懂」的常形。但比較當代藝術普遍的形態，或許大眾會寧可接受繪畫，而不是一種運用大量文本構築的論述形態，在一般人的接納程度上，不斷地擴張化藝術與大眾之間的鴻溝，因為任何精英主義的矢向就容易建構某種精英化的語言，使它的閱讀門檻不斷提高，進而也可能導致藝術專業化的傾向，最後排除在專業門檻之外的普羅大眾完全可能有無法融入的現象。

　　在基本的表演藝術上，一位拉琴或撫琴演奏的音樂家，他們演奏當下的身體姿態、表情和神情是隨著節奏擺動與揮舞的，有種說不出來的話，但就是必須要依靠另一種藝術表現的形式來感染給予他者，因此我們並不會說我們「聽不懂」音樂演奏，因為我們本來就不需要完全來聽懂它，這是一種藝術形式上人與人之間默契。這可能也不是透過所謂的藝術教育或文化水平的提升來解決的，因為大眾對精英或專業化的學習有它的選擇權，這是落在領域和領域之間固有的一種界線與飽和，當跨領域不斷在拆解領域之間的模糊性時，到底大眾又如何能夠理解到個人意義，藝術作為自身領域的模糊性又該如何自處？對於超越出此範圍理解的一般民

眾來說，它們只可能對這個對象的好奇度和想了解性，大幅下降，反映出對當代藝術普遍看不懂的結果，殘酷的是「看不懂」可能不是結果而是藉口，真相可能落在民眾對當代藝術本身的「不想了解」。排除一般大眾，當代藝術也可能成為一個只侷限在少數圈內人對圈內人之間的互動現象，這到底又做到了什麼樣的民眾互動，還是作為某種大眾打卡心態的參訪行為？

此處並不是要針對當代藝術或當代藝術問題的現象予以批判，亦不在做大眾喜好的繪畫形式或藝術形式的比較。不管是黑格爾的藝術終結說或藝術史上對繪畫之死的聲明，我們都在今日看到了這個判斷或預言是失準的。繪畫依然還是藝術創作中的大宗，這不能因為繪畫逐漸離開了當代藝術某種形態上的主流，就不再對其進行思考，我們反而還是要不斷地思考，為什麼是繪畫？為什麼繪畫依然位居整個藝術創作生態的大宗？為什麼我們要回到繪畫，等諸多可能是不會有什麼答案的結果。

在一部日本導演矢口史靖的電影《生存家族（サバイバルファミリー）》中，上演日本地區為期約兩年的全國全面停電，此部戲也初略模擬了在現代化生活中遭逢全面性停電而釀成的問題，是接近2003年於美國東部與加拿大東部大規模停電的突發事件。除了一般可大略想像的，如工廠、工作、交通與大眾傳播等的停擺之外，電影中較有趣的地方是那些被我們科技化生活列為「舊的」或「過時的」產物，成

為了一切物質產物中最頂尖的物資，在劇中其實就暗示了「高端科技」的位置是隨時代進步在改變的。也就是說，主角鈴木一家，用自己的家當去換來的自行車、火柴等，以及鈴木一家的兒子賢司，在逃亡的路途中最後也拋下了他平常最依賴的手機，自行車成為了最高價的科技。

在一切生活都無法藉由「發電」來運作之後，人們開始移往所謂的「鄉下」，為什麼？因為鄉下的環境比市區有稍微多的不依靠發電來代工的人力行為，以及鄉下是在人們的印象中，較接近大自然，較接近原始自然的「古早」或「舊式」生活。鈴木一家人從市區的家發現停電造成整體社會運作的停擺，從原來的運作停擺到生存危機，便與大家一同逃向鄉下老家，他們也在鄉村體驗了在手工人力運作之下，所展現的生活型態，包括捕獵（豬）、解剖、生火等一些被我們都市人列為「上個世代」的生活形態。不過，我們的世代是個高度依賴發電的世代，在發電的能源運作之下，所建立的某些架構，事實上我們從未脫離那些被我們認為是「上個世代」的生活基礎。在我們現有的高科技化生活當中，我們是無法免除所謂的「停電」事態的發生，或禁不起這種災難。它的存在很堅強也很脆弱，因此各國都傾全力在維護一個供電正常的狀態，不過停電機率或許不高，但我們始終無法排除如戰爭、駭客、天災、宇宙或缺電等停電危機。但此處並不在用危言聳聽的方式來述說一個或許發生率較低的危機，去提拔所有未經發電的產物。也不是要用一個假設性的

危機去批評所有發電的產物。在劇中的片頭與片尾，導演讓我們看到了一家人在一次停電經驗之下的轉變，讓我不時回憶起我小時候在印度生活的五年當中，經常碰到整天停電等記憶。尤其是在現代化生活的我們，就如同片頭的大兒子一般，習慣地選擇把自己關在一個自己的網路世界，增加自己獨處和與網路世界的交情，而非最親近活生生的家人，因為在科技化的世代當中，如何打響網路世界的通路，就是成功的開端。這也是為何許多的文本都傾向探討科技端的出現，到底是造成了人類的疏離還是增進了人類的親密，到底是造成了人跟自然的疏離，還是增進了人對自然的認識？這答案永遠都落在雙向的，這種顧及兩全的方式。

　　如劇中所飾，當「發電」被停擺，自行車（腳踏車）便成為了當時交通上的「科技端」。繪畫在1826年攝影術尚未發明之前，繪畫在事物捕捉上的功能，也可稱為照相中的「科技」。但當跨越到數位的年代時，我們知道美國六〇年代出現的抽象藝術，就已經有跨媒體或跨學科的概念，但當時定義的跨媒體是停在繪畫如何與雕塑在做結合。21世紀對跨媒體的定義是不同的，在數位化年代（無線通訊發明之後），藝術或繪畫開始去試圖與科技界相結合，在錄像藝術之父白南準（1932-2006）的時代又會跟當今是不同的，尤其在播放器的區別與進步，80到90年代如台灣藝術家袁廣鳴（1965-）的《離位》就已經出現了播放器與雕塑的結合。當我們再看到繪畫與雕塑，或一種試圖在塑造某物勞作般的

產物時，更被視為一種重覆停在六〇年代的學科觀與創作經驗，反而繪畫與雕塑若各自分開，回到繪畫或雕塑自身去探討本體上的層次都來得有意義。當跨媒體的科技不管雙方如何的介入藝術，我們也常會在展覽中發現，到底什麼情況下藝術不再是藝術？如果在藝術失效的情況下，什麼原因又能去喚起「這是藝術」的原素，它會不會更貼近藝術的媒介（體）而不是一個在探討繪畫或雕塑結合的思考，這或許是當今繪畫或不管所發展的媒介都要思考與回應的問題。

　　如同「發光」成為了當代藝術中，包括人類生活中習以為常的適應對象，也即是說具有發光的產物會遠比一個不具發光的東西更搶眼，尤其是生處於廣告資訊爆炸的環境，一個會發電發光的廣告看板總比一個不發光的看板還搶眼。因此，繪畫並不會倒退到一個它原來的位置，當時代不斷在更新與翻新，繪畫的侷限性也隨著人類焦點的移轉而顯現出來，如螢幕的使用、文物檔案化、3D建模、影視產業的興起到未來VR虛擬實境的模式等。在數位科技的趨向改變時，「繪畫」可能就如同劇中的腳踏車或「三輪車」一樣，整體的過時感和整體機能的追趕不上，在發電的交通工具方便化，三輪車的存在也逐漸被排除在外。當然，繪畫也可以換新、去透過改造、新型態的結合、複數性整合等去再次進入當代藝術：「台北美術獎自2001年改制，以不分媒材的方式評選，著重作品在時代精神上的開創以及觀念創新，歷年來多由觀念或跨域類型的計劃作品獲得首獎。進入2010年之

後，僅有黨若洪在2016年以繪畫獲得台北美術獎首獎，繪畫類別在過去幾年多為優選或入選獎。[70]」

　　繪畫其實是一個不斷提示我們一個手工性的材料操作方式，它不斷地透過自己的現身去強調自身跟數位化年代的一種差異性，它或許是跟一種舊式的、過氣的或鄉村原始感的某種型態具有連結，它的使用本身也展示了一個在攝影術尚未發明年代裡的材料，有特殊技藝與記憶的連結。繪畫的存在同時也會把以上的這些零碎的因素給予曝光出來，不斷用自己的某些形式和材質來喚起我們去看見一個不依賴發電的時代樣本，也就好像提供了些許不依賴發電的一個保障或證明的心理作用。因為這些被列為傳統媒材的對象，是可以具體現身的，它不需要依賴發電的產物去做檔案的紀錄、軟體程式的跑動來現身，因此繪畫或許是不斷地透過自己特別的材料機具的存在，不斷展示一個它獨具的以上證明。

　　我們知道朗格在她著作《藝術問題》中區分了所謂「科學中的抽象」（abstraction in science）和「藝術中的抽象」（abstraction in art），簡言之就是指物論範疇中，「物指」跟「獨指」的概念。一個是製造一些能把握事物標籤的概念符號和一個不用推理的方式去把握事物的視覺表現符號。這種視覺化的表現，除了藝術史中的抽象藝術之外，這些運用了

70 莊偉慈撰，影像、現場與自我表述 2010-2020年台灣當代繪畫觀察，藝術家雜誌7月號，第542期，頁170-171。

在平面當中的幾何物體其實就已經涉及了抽象項目，在奧地利藝術史學家里格爾（Alois Riegl，1858–1905）的《風格問題（*Stilfragen*）》中便已提到古希臘羅馬柱的變化，德國藝術史學家沃林格（Wilhelm Worringer，1881–1965）在《抽象與移情（*Abstraction and Empathy*）》中的整理提到：「幾何抽象不僅剔除了觀賞主體，而且也剔除了一切對外物的依賴性，它就是人類唯一可想像和可謀取的絕對形式。[71]」沃林格再舉中世紀與阿拉伯裝飾風格中所出現的動物造型：「在動物裝飾中被模仿的，永遠不會是動物的自然原型，而是動物的某種造型特典，例如，眼睛與鼻子，或它們與嘴巴的關係，或是頭顱與軀體的關係，或是兩翼與身子的關係，等等……人們無需作任何思索就能把從各種動物中抽象出來的各不相同的素材結合在一起，只是後續的還原才使那線條複製物成了為人熟悉的某個想像中的動物，這種想像中的動物是在裝飾藝術的所有分支中表現出來的。實際上，這種想像中的動物並不是幻想的畸形兒，而且它絕不像人們一再所指出的那樣，存在於有關民族的想像中，而是純粹線條─抽象傾向的產物。[72]」而我們一般人對於抽象的把握，可見認知發展心理學家皮亞傑（Jean Piaget，1896–1980）的發生認識論當中，人類

71 Wilhelm Worringer著，王才勇譯，《抽象與移情（*Abstraction and Empathy*）》，北京：金城出版，2019，頁56。

72 《抽象與移情》，頁80–81。

2到7歲左右就已經可以處理簡單抽象的問題，因此抽象並不是所有人都不能處理或把握的事，或許在現代主義的論述當中，使抽象在藝術的範疇裡歸於某種抽象藝術專業性的內部見解，給人艱澀難懂的印象。

皮亞傑是著名兒童認知發展理論的專家，最著名的就是把人從2到20歲的認知發展分為四大連續進行的階段。在他針對2到7歲從感覺運動期（sensorimotor period）到前操作思維階段（pre-operational period）的嬰孩去進行觀察與研究時，他發現這時期的嬰孩會透過新穎的東西，藉由外在客體來進行去自我中心化的過程。相當理論性的闡明嬰孩在透過客體存在的對象，比如高掛的玩具、有聲鈴鐺、搖籃布偶等，從這些客體所反應出的活動來得出一些客體活動間抽象化的關係：「如果靜止或搖晃的客體發出聲音，它就可能，依次或同時地，成為嬰孩想要去看或去聽的某種東西……個中根本重點，就是把從客體本身得出的抽象，或是從實施到客體之活動基模得出的抽象，結合起來，從而建構新的組合。所以，為了要能夠辨識出某個懸掛的客體是可以搖晃的，首要之務，就需要能夠對客體進行抽象化。[73]」以上這種情況類似於一種像莊學中的物我合一的概念，雖不能說是完全的相同，不過這情況不下於對「物（客體）」進行一種同化的概

73 Jean Piaget著，李政賢譯，《發生認識論：人類認知與知識建構的發生學原理》，台北：五南，2019，頁19。

念。簡而言之，這些認識的結構在法國精神學家拉岡（Jacques Lacan，1901–1981）的鏡像理論也會提到，皮亞傑則研究座落在2到4歲的嬰孩當中，在自我中心化（egocentrism）的形態發展尚未獲得可控的解決方式時，他們會認為這世界是圍繞在我（主體）所設計的活動上，但藉由對客體的關注與轉換，嬰孩能夠發展出從所關注的客體活動中抽取出來的抽象因素，比如運動、作用或概念等。

在皮亞傑的研究中，我們可以大約掌握所謂抽象化與實際物的一種排列跟對應關係。當回到繪畫之中，這種抽象化又是另一種跟符號與形式相關的對應視像活動的關係。這種形式媒材的視像活動，簡單以「形式」來說，在藝術上不管是繪畫、影像裝置或雕塑，其在指涉的就是某種抽象的關係。它（指藝術家所創作的作品）雖然可以是具體的一個形體，可見的或可被辨識的物體，但就藝術創造所宣稱的，或透過創作的形態在執行的「形式」本身就可以被視為一種抽象的活動。如同上述嬰孩透過有為的行動，對客體所抽取出來的概念性東西成為某種抽象的項目，因為這個抽象已經從客體對象，或一組序列當中得到一些活動特質，因此這個客體對象的在場與不在場或許就可以不是那麼要緊了，人們可以單從這些抽象項目中進行思考和創造，而在一個表現性的視覺藝術當中，形式表徵的不單單是抽象的因素也是我們日常生活中發生的事物，它其實可以被定位在現實與幻象之間，或一種抽象與意象之間的產物。

使此主體容易在資訊大量與快速整合的時光裡,感受
到從待處理到未處理的許多情緒、情感轉移,非自願
的外在因素快速整合與改造自己,以及隨著時間一直
不斷改變,以至於此主體本尊在回應改變之下產生的
「非　我」的自我感覺體認,也就是一種主體的自我
認識與自我懷疑,因為在加速的資訊數位年代裡,主
體自我時常會發現有需要回過頭來再認識一下自己。

01

你認為的對方
表現得粗糙與不夠細膩
或許只是你不習慣的華麗
因為真誠，是不需要華麗的裝飾
而真誠往往被表現時都是我們最不習慣的形式

你認為的美好
往往是經過華麗與裝飾下
討好你而採取的偽裝
也是最被我們接受的習慣

人都喜歡美好
但人也可以利用美好
人也最容易被美好所傷
美好其實不需要去追求
而是當下發現那未被覺察到卻又在發生的真誠
一個能分辨這點的人
不會讓它在重複發生中去遺忘了真誠

02 眼神

　　我今天把些小作品上了凡尼斯，所以必須在一樓店面工作室外的門口執行，否則味道會醺暈樓上的房東。許多路人從我前面走過，我在想我應該低頭做我自己的事還是抬起頭看他們？後來我選擇像羅剛丹一樣，通過遭遇的交集去捕捉那個當下的在場，每個路過者，我都跟他們用最低限的眼神交集，他們低頭看著我，也許在思考著會何要幹畫家這行？而讓我驚訝的是那些眼神都似曾相似。我從中看見了他們的疑惑與不安，或許不是疑惑我，而是不安地疑惑著自己。

　　從那眼神我回想到曾經，那是在我每次步行見到的乞討者的時候。我第一想到的就是許多疑問句，為什麼他會坐在這地方，是什麼原因造成他的遭遇，為什麼不再給自己的人生一次奮鬥的機會？可是往往在答案缺席的情況下，會無聲地移位，其實我不在問對方，卻像是在問自己。腦中意識到自己的存在，在自照的現象下開始自問，哪日或曾幾何時走向這個處境時我如何自處，那瞬間的不安與疑惑的眼神就這樣地出現了，反應的正是自己存在感的存疑。

　　透過路人的眼神，我接收到了所有我曾交集過的乞討者的感受，或許他們當時就如今天的我一樣，泰然自若地看著，因為我走在一條自己堅定的路上，或許哪天自己的信念也會崩毀，但當下的存有就是對自己的感應，我們都希望自

己擁有像看著天空中的白雲一樣，那輕鬆自在的眼神。

03 收回的容林丘

「容林丘」摘自北宋黃庭堅《贈張大同書》一文中，在書信排版的截斷下出現的段句。是黃庭堅被政敵彈劾，被貶涪州後，在生活品質下降之下，藉「風日晴暖，策杖扶蹇蹻，雍容林丘，清江白石」等寫出一種超然的不以為意之達觀狀態。

然則「雍容林丘之下，清江白石」之間的差異，今日年輕一輩初出茅廬之人，黏著在社會與體制下的個體意識下，透過與社會規範交手的過程中不斷地出現一個「收回」的動作或心理層面上一個矢向「收回」的狀態。從接觸現實的群聚結構開始，身為獨立個體的我們便出現收回某種東西或某些意義，不再釋出某些事物的形態。或許是個體在試圖改變難以更動的群體結構下的失望，對於社會現狀的重新認識，面對現實中固態規則操作的待適應，亦或是在針對人群關係中多餘性的釋出進行修正收回，收回雍容後的林丘，是一個企圖在連結泛年輕化族群立場，對於古人雍容大度胸懷的不可思議，並帶點幽默、批駁或抨擊，對時下之事進行物議的短暫狀態。

每個創作者都透過不斷地收回與回推，造成影響之總

裸樹與非雲
藝術創作腦中渾沌的曝光

總因素，包含身分、經驗事件、家庭背景、社會接觸以及自我實現等，收回一些屬己性的認知，收回某種不願再釋放的東西，成為遷就社會大眾的縮影，而這些被收回的東西傾向成為泛年輕族群中透過藝術形式的操演，把它們進行某種過渡，再次被展示出來的物象演繹。

04

如果它真的存在，並在未來等待
也許此在的我正從存有的進行式當中變異著
即使在未來重逢，但我也同時是不存在了
那個在未來碰到的自己，正在風中飄零
此在留在飄渺的雲海裡
或許重逢時，這份精神能夠喚起那個回不去的曾在

05

若在未來的山丘上，是沒有人的
我不確定我能不能繼續堅持的走下去
我的存在會被孤獨吞噬
其實人存在卻無法自由

Chapter 10
呢喃

或許在一個無人的山丘上
我也從沒存在過

06

我這個占卜者透過所有能夠預見妳的占卜法
占卜了全世界對方的容貌與性格
但卻無法占卜出一個立體式的妳

07 談言詞與友誼

　　字中都帶有「言」字，關乎「口說」。「誼」的關係
建立中「言」的占比份量可想而知，大得才稱之為「友」。
孔子早以基本的友直、友諒、友多聞與對立的友便辟、友善
柔、友佞來界定與警惕後人。「友」不外乎兩方在互相尊重
與平衡的健康關係下成立。「互相」卻是依循著關係中的
「距離」遠近而決定。當一方出現「距離」不外乎（一）互
動被其他時間占據（二）一方在處理上的疏落，都必將對另
一方產生距離。若不清楚這層變化基礎而因此還過度針對，
即是「無知」。關係處理上的不成熟也從「言詞」的傳遞發
生。「言詞」的建立本初在幫助意義的傳遞，接受著高等教

育的言詞使用者更應懂得言詞在幫助與警惕他人上的價值、能力與意義的重要性。「口說」如何建立在思考之下的產出也應該是整個成長教育中最重要的學習。沒有思考怎麼組成言詞，沒有思考好的言詞還不如不要「口說」。而隨意的、輕易的用帶有攻擊和輕蔑性的言詞來對待兩方的關係，必然造成「誼」的「不宜」，即破壞，謂之「損」。

在另一方用「距離」的保持在警示另一方時，是處在一個不想去隨意切斷，並珍惜在維繫這份「誼」的關係，不草率地把「互相」轉成「互損」的包容度。若一方不斷「無知」並使用不善等言詞來對待關係，是一種不嚴謹，任何的「極端」都必遭遇反彈，終造成自身必然的損傷，謂之「損人害己」。

08

極權社會喜歡不斷提倡「正能量」概念，或者製造「正能量」這種類正向學的東西。實際上就是一種精神的壓迫，透過告訴自己什麼樣的聲音應該出現，什麼樣的聲音應該被消失，還是在落實一種精神上的一言堂和思想上的操作與專制系統的延伸。我們從簡單的哲學中就可以辨識所謂的正能量是需要透過負能量的存在才得以現身的，因此沒有負能量的存在是不會得出正能量的照應。任何擺布二元對立都傾向

落入一種宗教性的範疇,再極端一些就是迷信與政客的政治手段。

去強調正能量同時就是在貶低負能量,如果昧於對負能量的逃避與不面對的選擇,才是失去正能量所現身的意義。正能量的強調是在於試圖與負能量做調和,而不是政治手段下所提倡的為正能量而正能量。

對正能量的信仰,在我們生命中偶爾出現是好的,是良性的,但如果把整個生命的價值都看待成要對正能量付出,根本就會成為一個大問題。

09

我幹嘛要把我寶貴的忠心與真誠
浪費在一個不懂得珍惜的人身上?

10

其實藝術這東西永遠都不會有清楚的時候,它一直都是模糊的,而它給與我們的就是從這種模糊中去抓住屬於自己的觀點,從這種蒙昧的當中去找到許多發光的,並能串連在一起的東西。

如果藝術是清楚且完整的，我們都各自清楚明瞭，何需再做創作，這樣的話我們不過只是在履行克羅齊所說的：把腦海中都安頓好的東西像個生產機一樣複製出來。就是因為藝術，或是我們生命的尋找，情感的蒙昧，透過創作的過程不斷地讓它反芻，也不斷地修改，不斷地轉變與發現，都是靠下去操作與實驗慢慢地想讓它完整，想讓它清楚，但到頭來我們又會發現我們從來都沒有清楚過，因為在生命當中又有誰能夠義正詞嚴地肯定自己是清楚的，自己完全的清楚一切呢？

華人離散的文化認同：
陳柏源「非　雲」系列之「源」（roots）

文／彭康家
藝評人
國立臺灣藝術大學藝術管理與文化政策研究所博士生

「非　雲」系列與「靜物畫」的關係

　　陳氏的「非　雲」系列延續著2014年左右到2017年的「下午茶」系列，對於靜物的刻劃與描繪。過去西方十七世紀靜物畫猶如細密畫，被視為「欺眼」的主題，自十八世紀中葉起，風景與靜物畫被視為風俗畫，靜物畫在學院的發展，從靜物的田園氏象徵意涵，過渡到「新價值觀」的發掘與體驗。陳氏對「雲」描繪的視角，並非是傳統風景畫平視的觀看角度，而是猶如靜物之觀看角度，這樣由上往下俯視觀看雲的角度，他創作的之構思、源起，有一次因颱風使得飛機在天空中盤旋，夜晚雲的形狀是看不清楚輪廓形狀的，瞬間、強烈光束的閃電劈在雲的外圍輪廓上，而讓雲的形狀更清晰、層次更鮮明，產生猶如影像曝光之效果，陳氏將逆光的雲朵的體積感和量感，藉由雲朵的陰影、暗面表現出水氣的厚重感，運用冷色與暖色黑色顏料塗抹、覆塗，與白色

顏料的暈染與交融，產生出柔軟、漂浮之感，並帶有水氣氤氳的氣氛。英國風景藝術家康斯塔伯（John Constable, 1776–1837）稱天空為「感性的主要器官」，對於康斯塔伯來說，繪畫是情感的另一種語言。陳氏藉由油彩的深淺濃淡，表達出自然雲、霧、風、水氣的物理界線，他提出以「類雲狀」的概念，來傳達個人內在意念、精神性的各種可能性，他擅用各種抽象的線條語彙、繪畫語言將內在的感知和身體經驗表達出來。

　　藝術家陳柏源的「非　雲」系列作品，與他童年的生命經驗與漂泊（drifting）的過程有關，藉由「類雲狀」來對環境、窗外景象的回應。由於父親工作關係，他從小學二年級的時候，就跟著家人到外地求學，2001年到2006年到印度；長期在外地生活，英文口語表達能力比起中文更好，這樣的移動經驗，也讓他的學制被打亂，所以2007年到2008年有短暫地回臺灣學習中文，2008年又到2014年到泰國求學。在異地的11年的時間，陳氏常常在不同國家搭機、轉機與移動遊走，學制關係常被打斷，他同時拿到僑胞證和中華民國身分證。由於陳氏的母親是1949年跟著國民政府來臺的外省第二代，對於學習中文還是有文化認同感。學習語言對於宗族與華人而言，還是有一種家族、姓氏的凝聚力和向心力。對於當時年紀還小的藝術家而言，並不清楚這樣學習中文對自己有什麼的文化認同與生命意義，目的為何？只能聽從母親的安排指示。本論文援引吉爾‧德勒茲（Gilles Deleuze,

1925–1995）的感官感覺（sensation）與現象學馬丁‧海德格
（Martin Heidegger, 1889–1976）「存有的政治學」觀點來探究
「非　雲」系列作品。

華人離散的文化認同

　　陳氏「非　雲」系列的作品，可以歸類四種不同的風
格、調性：第一為「讀雲」，形式上是對於雲的意象、特徵
之描繪。第二個為「窗景」系列，表現出創作者移動與行動
的生命經驗，其構圖與形式，飛機上眺望窗外，乘坐者於
內、外所產生的距離感與身體的空間感，並藉由版畫與蒙太
奇（Montage）之形式。第三個為「雲之物系列」，強調「模
糊主題」（ambiguous subject）手法，藉由「白菜」之觀察，
勾勒出客體之物理性特質。第四個為數位影像與裝置媒體之
操作，產生出對於景、物觀看方式之轉換，運用平面創作中
對於黑、白兩色深邃性色彩效果與視覺原理。

　　從陳氏的作品2018年《雲：類山水》雲之刻劃、摹寫
到2020年《泰寮邊界》描繪出對於想像、記憶中的地形，藉
由記憶之重疊和回溯，其雲局部之描繪，讓觀者產生其他聯
想，筆觸與墨色之佈局構圖，猶如中國傳統氣韻生動之山水
變體，線條像是水墨的皴法與苔點，而留白之處，可以是
天空、水氣或河川之意象。《非雲：島嶼》雖是島之鳥瞰摹
寫，卻產生對於「雲」意象的延續性與「餘韻感」。陳氏有

意要瓦解現實對象的既定詮釋，陳氏雖以雲為主題，但並非指涉為真實的「雲」，他想表達出內在純粹抽象的感性意念和國家間移動的生命經驗。誠如《雲的理論》作者達彌施（Hubert Damisch）所強調的：「雲彩的運動是風的指示」與「內在意義」，藉由西方風景畫藝術家，如：艾爾・葛雷科（El Greco）、泰納（William Turner, 1775-1851）或康斯塔伯所描繪之下的暴風雨或雲，都在指涉內在不可見的情境、東方意象的再現、事件性的紀錄與主觀的風景建構以及雲的物體性解體或變體。陳氏表現出的內在風景心境與移動、流動的行動實踐與實驗性，誠如國際學者史書美（1961-）所言，「華語語系」非二元辯證邏輯，而是至少是三元辯證邏輯（trialectics），含括異質的介質，並且發揮調節作用的，至少不只一個持續不斷的所謂他者，含括錯綜含混的不同關係，史氏認為，「離散」是某族群對於「中國性」的連結，作為一種價值觀隱含著對於祖國的忠誠和嚮往。而陳氏的母親要求他學習回臺灣學習繁體中文，隱約著一種約束性的必然關係：臺灣作為保存中華文化的某種認同感。

　　「窗景」系列，運用蒙太奇（Montage）構圖形式與非時間性（achronological）的多重地點穿越、記憶追溯之手法，可看出於構圖、形式上與生命移動的離散（diaspora）經驗之連結，方形、幾何構圖安排正如我們固定乘坐於飛機上，藉由窗戶向外觀看的視角，紀錄、再詮釋這些稍縱而逝的記憶與景象。將雲視為物件之靜物畫觀看之位置，呈現出半扁

平、半俯視之視角，於色彩上揉合了冷、暖色系的黑色，黑與白不斷地疊加與覆塗，兩種色彩相互揉合，產生翻騰、流動之感，建立黑白推抹出的體積感和流動式深邃性效果，而「灰」具有某種中介調節作用。軟性之雲朵與硬邊感覺的畫框，形成強烈的對比，誠如陳氏所提出的「對立性的對照」，將軟調的雲朵與堅硬的畫框作了線條的對比，而在框的運用上，突顯出畫面的四邊，讓自己與窗外保持一種距離感和視覺經驗，窗外的景象取景只是天空一部分的延展，象徵著地球無邊際的視界。在雲朵的刻劃上，他非常強調雲的皺褶和變化，以及光線照射在雲朵上的反光、亮面之處理，並保留出反覆塗抹與來回之肌理、色彩深淺之堆疊。在他的畫面中保留大量的留白空間，我們可以中國繪畫傳統東方性的留白之虛、實的意涵表達，於現實方面，這樣的留白位置和畫框的手法語彙，誠如創作者在飛機上眺望窗外之內外的位置和視角。

　　有趣的是，陳氏所勾勒的雲朵是逆光的狀態，根據他陳述，夜晚雲的輪廓只有在閃電的狀態，才清晰可見，他認為雲只有在天空的襯托之下，才能顯現出它的體感與存在感，而透過這些復古的錶框，讓雲朵的體積感和起伏漩渦式筆觸與顏料厚重感表現出來，不論是粗獷的線條或是細膩的筆觸，亦或細緻的黑白層次變化、顏料暈染與反覆塗抹，讓現實的感覺記憶、身體感知與生命經驗得以辨識、再現。誠如法國哲學家德勒茲（Deleuze）」在詮釋英國藝術家法蘭西

斯·培根（Francis Bacon, 1909–1992）時所述：「就算是畫的是一個最為孤立的感覺形象，它也已經是一個結合的感覺形象（Figure accouplée）」。藝術家讓自己成為多重感官感覺、重疊的感覺（sensations surperposées）」，讓身體所感覺到的景象，表現組成為視覺感覺形象。其作為「存有」形式，表現出創作者斷裂的經驗，現象學海德格強調，一個「世界」並非是某種空間固定的物體，它是透過人類不斷地實踐又再次重構的整體。以海德格之觀點來看待陳氏「雲」意象之關係去連結，藉用「此有」的用法，讓自己成為某種「縫隙」、關係或「其間」（in between），作為對這個世界地理的回應和實踐媒介。從他的創作，觀者可看見創作者的內在時間意識（the consciousness of inter time），如知覺、感覺經驗、記憶與想像等等，記憶本身作為新經驗的開始。

　　陳氏透過網路拍賣（蝦皮購物）購買而來這些復古的金屬色的框，臺灣的位置、國際的物流關係，搭配著產生一種國族身分混搭之狀態，這樣的搭配視覺衝擊與語彙，表達藝術家藉由飛機所產生國家之間的移動、遊走和身分模糊狀態，而陳氏身體不安定的狀態，藉由瓦解雲符號的固定形式與既定概念，表達出身體快速移動、消逝的生命經驗，以及剎挪時間的捕捉。《窗景與存在I》表留了畫布麻的質感，他將雲描繪成發光之客體，顏料堆疊於畫布上，可見到顏料細膩塗抹的肌理與麻布交疊的痕跡，陳氏運用大量的日記般的手稿，四周方形的留白，可視為飛機窗戶之邊緣，他於畫面

附錄 ──

右下方做了文字草稿般紀錄與謄寫，猶如日記檔案般為移動脈絡做了深刻的感性表述。而《雲之物》系列，陳氏將被景顏料平塗，在平面性的背景襯托之下，雲朵看起來更像「物體」的呈現與描寫，產生有機性的痕跡與肌理。

結語：試圖拓展「雲」多元的視覺符號詮釋與可能性

　　陳氏藉由艾爾・葛雷科作品《托萊多的景色》（View of Toledo）產生的神癡（esctasy）與各種形式的神離（ascent of rapture），表現出雲、天空可以作為圖像變體和延展之可能性。從「下午茶」系列到「非　雲」系列創作，陳氏始終強調「氛圍」於繪畫中的呈現，「下午茶」系列著重的是色調氣氛和時間場景，而「非　雲」系列強調的是生命當下掌握的氛圍、不同材料間的彼此對話。陳氏在「非　雲」系列提出了三點重要的創作論述：第一，對於中國東方精神性及中國水墨範疇之強化、延續性與可能性，並提供創作者參考與發展之可能性。第二，試圖從藝術史、宗教史之脈絡爬梳，藉由模糊主題之手法，拓展「雲」多元的視覺符號詮釋與可能性，打開了對於繪畫上「雲」符號、圖譜媒材的運用，形成個人獨特的抽象繪畫語彙，他不用「古典技法」等語彙，而是以「黑白」代之，使「灰」成為中介調節作用，產生道家的精神性。第三，藉由數位媒體影像的詮釋，找出生命歷程、情感、身體流動與自然融合的可能性，嘗試從中、西方

歷史，從文化地理學、地緣政治不同面向之辯證，如作品
《泰寮邊界》，對於雲的情感、記憶多面向認識與詮釋的可
能性。陳氏對「非　雲」所提出的「否定的創造性」，他所
描繪景物之隱喻，指涉的並非真實雲的現實，而是藉由身體
之實踐與移動性，產生對於符號的多變性、歧異性與可能
性。從陳氏之創作，我們關照出藝術家藉由身體之移動與漂
泊，所產生的文化的「源」（roots）與「流」（routes）地緣
政治空間與文化脈絡之相互辯證。

參考書目

中文書目

史書美，《反離散：華語語系研究論》，臺北：聯經，2017。

楊墀，《學院藝術三百年》，臺北：藝術家出版社，2018。

陳柏源，《非　雲》，國立高雄師範大學美術學系創作組碩士論文，2020。

Clark, Kenncth著、廖心田譯，《風景入藝》，臺北：典藏藝術家庭，2013。

Damisch, Hubert著、董強譯，《雲的理論：為了建立一種新的繪畫史》，臺北：揚智，2002。

Deleuze, Gilles著、陳蕉譯，《法蘭西斯・培根：感官感覺的邏輯》，苗栗：桂冠，2009。

Eagleton, Terry著、江先聲譯，《美感的意識形態》，臺北：商周，2019。

網際網路

郭朝淵，〈寫實繪畫是否終結？試論陳柏源「下午茶」系列作品中的氣氛美學〉，https://medium.com/grandviewart/寫實繪畫是否終結–試論陳柏源–下午茶–系列作品中的氣氛美學–6293d57ad9f9，檢索日期：2020年8月10日。

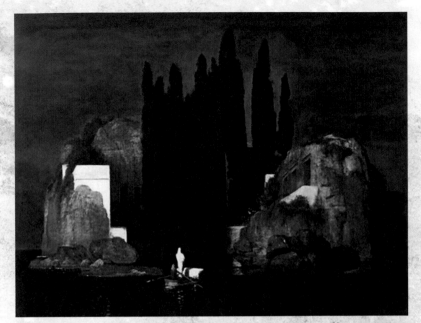

▲【圖1】勃克林，《死之島》，111x155公分，油彩畫布，1880，巴賽爾美術館藏©。

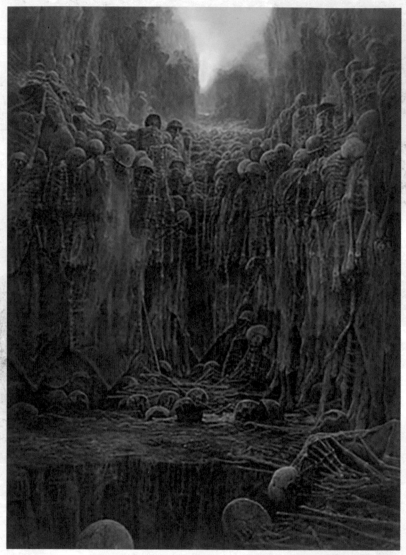

▲【圖2】貝克辛斯基，《無題（Untitled）》，132x98公分，油彩於硬板，1984。

（圖片來源©：茆明泰著，論濟斯瓦夫・貝克辛斯基（Zdzis aw Beksi ski，1929-2005）作品中的黑暗美學，國立臺灣藝術大學美術學系碩士論文，2015，頁52。）

▲【圖3】陳柏源，《讀雲：類山水3》，75x200公分，油彩畫布，2018。

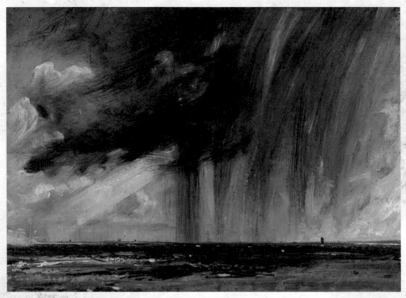

▲【圖4】康斯塔伯，《暴風雨海景》，油彩，紙，畫布，23.5x32.6公分，約1824–25年，倫敦皇家藝術學院©。

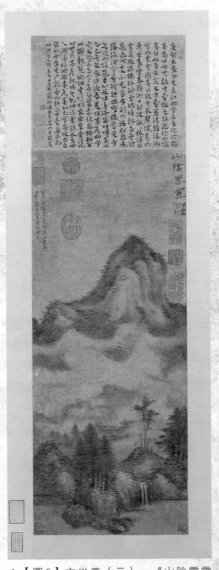

▲【圖5】方從義（元），《山陰雲雪圖》，紙本水墨，62.6x25.3公分，台北故宮博物院藏©。

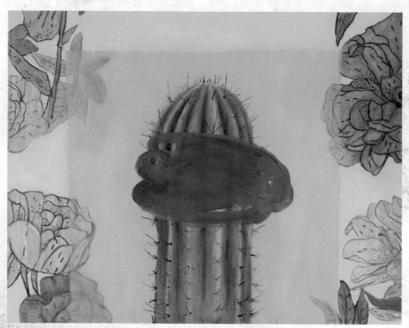

▲【圖6】黃郁茜，《種植遊戲：被擾亂的青春》，油彩，色鉛筆，木板，35x37公分，2019。（圖片提供© 黃郁茜）

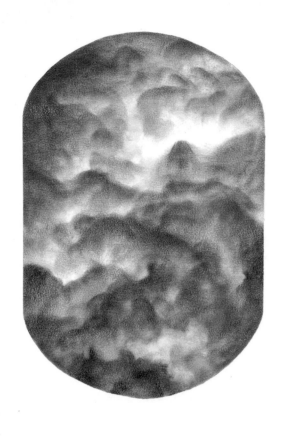

▲【圖7】陳柏源,《窗景 Ⅲ》,69x60公分,石墨,鉛筆,紙,2018。

國家圖書館出版品預行編目資料

裸樹與非雲：藝術創作腦中渾沌的曝光／陳柏源
著. --初版.--臺中市：白象文化，2020.11
　　面；　公分
ISBN 978-986-5559-18-2（平裝）
1.藝術評論
901.2　　　　　　　　　　　　　109014997

裸樹與非雲：藝術創作腦中渾沌的曝光
Naked Tree & Post Cloud: Expose an artist's chaotic mind

作　　者　陳柏源
校　　對　陳柏源
專案主編　陳逸儒
出版編印　吳適意、林榮威、林孟侃、陳逸儒、黃麗穎
設計創意　張禮南、何佳諠
經銷推廣　李莉吟、莊博亞、劉育姍、李如玉
經紀企劃　張輝潭、洪怡欣、徐錦淳、黃姿虹
營運管理　林金郎、曾千熏
發 行 人　張輝潭
出版發行　白象文化事業有限公司
　　　　　412台中市大里區科技路1號8樓之2（台中軟體園區）
　　　　　出版專線：（04）2496-5995　　傳真：（04）2496-9901
　　　　　401台中市東區和平街228巷44號（經銷部）
　　　　　購書專線：（04）2220-8589　　傳真：（04）2220-8505
印　　刷　基盛印刷工場
初版一刷　2020年11月
定　　價　220元

缺頁或破損請寄回更換
版權歸作者所有，內容權責由作者自負

白象文化　印書小舖　出版 · 經銷 · 宣傳 · 設計
www·ElephantWhite·com·tw　自費出版的領導者　購書　白象文化生活館